普通高等学校学前教育专业系列教材

声乐（二）

（第三版）

杨丽华 夏艳萍 主编

复旦大学出版社

内容提要

本教材编写的指导思想是:"立足当前,面向未来"。教材的编写突出了三个特点:基础性、师范性和系统性。每册均由三个部分组成:理论篇、练声篇和歌曲篇。着重培养和提高学生声乐理论与综合实践应用的能力,为学生今后从事幼儿园的艺术教育活动或其他音乐教育活动奠定坚实的基础。歌曲选择的范围广泛、内容丰富,形式、题材、体裁、风格类型各异,独唱、齐唱、合唱、重唱声乐作品中包含有不同历史时期的优秀经典作品,且大部分的歌曲都增加了歌曲简析和演唱提示,以拓宽学生的音乐知识面,提高学前师范生的艺术素养为目的。

本教材可供普通高等院校学前教育、音乐教育等相关专业使用,也可作为广大声乐爱好者和职后培训的补充教材。

教学资源

本书配有音频、课件等资源,读者可登录复旦学前云平台（www.fudanxueqian.com）下载或加入教师交流群获取（扫描下方二维码,发送姓名、院校、手机号码通过认证即可）。

复旦学前云平台
数字化教学支持说明

为提高教学服务水平，促进课程立体化建设，复旦大学出版社学前教育分社建设了"复旦学前云平台"，为师生提供丰富的课程配套资源，可通过"电脑端"和"手机端"查看、获取。

【电脑端】

电脑端资源包括 PPT 课件、电子教案、习题答案、课程大纲、音频、视频等内容。可登录"复旦学前云平台"www.fudanxueqian.com 浏览、下载。

Step 1　登录网站"复旦学前云平台"www.fudanxueqian.com，点击右上角"登录/注册"，使用手机号注册。

Step 2　在"搜索"栏输入相关书名，找到该书，点击进入。

Step 3　点击【配套资源】中的"下载"（首次使用需输入教师信息），即可下载。音频、视频内容可通过搜索该书【视听包】在线浏览。

【手机端】

PPT课件、音视频、阅读材料：用微信扫描书中二维码即可浏览。

 扫码浏览

【更多相关资源】

更多资源，如专家文章、活动设计案例、绘本阅读、环境创设、图书信息等，可关注"幼师宝"微信公众号，搜索、查阅。

平台技术支持热线：029-68518879。

"幼师宝"微信公众号

本书编委会

主　编　杨丽华　夏艳萍

副主编　陈超敏　任秀岭　孙彩瑕　田刚余　王敏春

编　委

王敏春　王叶曼　王　爽　邓　江　田刚余　田　甜　白　芳
齐　娜　孙彩瑕　任秀岭　任　明　向宏兴　李克俊　李远宁
杨丽华　宋　健　陈超敏　陈小宁　宋丽萍　张　莉　孟翔星
夏艳萍　倪敏婉　熊国燕　赵银秀　余紫云　豆青青　赵　承

参编单位（排名不分先后）

华东师范大学学前教育与特殊教育学院
天津师范大学学前教育与特殊教育学院
昆明学院学前教育与特殊教育学院

内蒙古赤峰学院	石家庄幼儿师范高等专科学校
齐齐哈尔高等师范专科学校	济南幼儿师范高等专科学校
泉州幼儿师范高等专科学校	宁夏幼儿师范高等专科学校
苏州幼儿师范高等专科学校	兰州城市学院教育学院
宁夏大学音乐学院	云南经济管理学院教育学院
云南大学文化旅游学院文学院	大连职业技术学院学前教育系
山东德州幼儿师范学校	温州中等幼儿师范学校
青岛幼儿师范学校	新疆巴州师范学校
宁夏银川能源学校	宁夏工业学校
宁夏固原市职业技术学校	宁夏灵武职业教育中心
宁夏民族职业技术学院	云南开放大学教育学院

前言

中国共产党第二十次全国代表大会报告(简称"二十大报告")指出,要"实施科教兴国战略,强化现代化建设人才支撑",教育、科技、人才是全面建设社会主义现代化国家的基础、战略性支撑。要坚持教育优先发展,坚持为党育人,全面提高人才自主培养质量。明确提出,要办好人民满意的教育,深入实施人才强国战略,培养造就大批德才兼备的高素质人才,引导广大人才爱党报国、敬业奉献、服务人民。引导大学生悟透二十大精神,建立正确的道德观念。将党的二十大报告精神融入课程思政,融入教材建设,有助于大学生对党和国家的大政方针形成深切认知。本教材紧密围绕二十大报告最新精神,坚持立德树人,坚持党的方针政策,旨在使学生习得专业知识与树立正确、崇高的理想信念并举。

本书就是在此精神指引下进行的编写。全书贯穿了以美育人、以美化人,积极弘扬中华美育精神,旨在引导学生自觉传承和弘扬中华优秀传统文化,全面提高学生的审美和人文素养,增强文化自信。

这套声乐教材是编者在深入学习和深刻理解国家对学前师范教育改革与发展的一系列方针政策的基础上,重点分析当前学前师范教育和幼儿园改革与发展的现状,并在已使用了10多年原教材的基础上,提出了新编声乐教材的新思路和新举措。旨在服务于学前师范学生,服务于幼儿园艺术师资的需要,区别于专业音乐学生的实际需要,彰显和体现学前教育专业特点,使教材更加与时俱进,让师生更加喜欢,为师生做好完善的服务。这是当前学前师范教育改革与发展的时代需要,是幼儿园音乐教学改革与发展的需要。

这套声乐教材的服务对象是:举办学前教育专业的高等院校和职业院校的在校学生,可满足学前教育专业本科、大专学生学习使用,也可供中等幼儿师范学生、职后幼儿教师专业技能培训使用。

这套声乐教材的目的是：全面提高在校学生的音乐素养、扩大音乐视野、夯实声乐技能基本功，为学生今后从事幼儿艺术教育领域的活动设计与组织奠定良好的基础，为各级各类幼儿园培养合格的幼儿师资服务。

教材体现的四个特点：

一是，充分体现了学前教育专业的科学性、艺术性、专业性和规范性；

二是，体现出教材的针对性、实用性和可操作性；

三是，体现了《幼儿教师专业标准》《3—6岁儿童学习与发展指南》的精神要求；

四是，教材内容的选择体现了"以学生为本"的原则，贴近学生实际和幼儿园艺术教育教学活动的实际需要，突出专业性、实效性的特点。

教材的编写原则：

1. 体现了声乐学科教学的基础性、系统性、科学性的原则；

2. 体现了声乐教学的师范性、专业性、艺术性的原则；

3. 体现了传承历史文化和与时俱进相结合的原则；

4. 体现了由浅入深、循序渐进的原则；

5. 体现了民族性、地方性相结合的原则；

6. 体现了中西文化相融合的原则。

根据学前教育师范院校课程设置的需要，《声乐(二)》(第三版)对如下内容进行了修订：

1. 第一章至第五章的全部内容，我们将在新版中继续保留使用。

2. 第六章中的第三节"儿童歌曲"全部移除，以突出幼儿歌曲为目的，为学生今后从事幼儿园3—6岁幼儿的歌唱教学活动拓展知识，奠定教学基本功。

3.《声乐(二)》(第三版)的歌曲部分内容也作了增、减、补充的处理，有利于突出教材的基础性、连贯性、整体性、系统性，这也充分体现出我们的编写目的及编写特点。在合唱部分适当增加一些新的合唱歌曲，以满足学生对合唱的兴趣和爱好，也可为学生第二课堂开展合唱活动作内容上的补充和延伸。

总之，声乐教材修订、编写的目的是培养学生人文素养，提升他们的艺术品位和审美情趣，夯实声乐基础知识和歌唱技能的基本功，为今后从事幼儿园艺术教育的歌唱教学活动奠定坚实的基础。

此外，本次修订还增加了音频、课件、教案等资源包，方便学生的使用和学习。

我们衷心希望本书能够得到广大学前师范院校的声乐教师、学生以及声乐爱好者的喜爱。恳请广大师生在使用过程中不吝赐教！

编　者

目录 Contents

前　言 ··· (001)

第一章　合唱的基础知识 ··· (001)
第一节　合唱的特点和形式 ·· (001)
第二节　合唱队形的组合 ··· (002)
第三节　合唱的训练 ··· (003)

第二章　合唱指挥的基础知识 ·· (006)
第一节　指挥的姿势和图式 ·· (006)
第二节　指挥的起势与收势 ·· (008)

第三章　指挥艺术实践 ··· (010)
第一节　$\frac{2}{4}$、$\frac{3}{4}$、$\frac{4}{4}$合唱谱例指挥训练 ··············· (010)
第二节　$\frac{3}{8}$、$\frac{6}{8}$、$\frac{9}{8}$合唱谱例指挥训练 ··············· (015)
第三节　少儿合唱歌曲的指挥与训练 ·· (017)

第四章　发声练习与练声曲 ··· (019)

第五章　合唱练习与练声曲 ··· (025)

第六章　歌曲 ·· (035)
第一节　中外歌曲 ·· (035)
1. 五十六根琴弦连北京 ··· (035)
2. 绣荷包 ··· (036)

3. 小背篓 ……………………………………………………………………（037）

4. 红梅赞 ……………………………………………………………………（038）

5. 玛依拉 ……………………………………………………………………（039）

6. 牧羊姑娘 …………………………………………………………………（043）

7. 日月和星辰 ………………………………………………………………（044）

8. 祖国,今生为了你 …………………………………………………………（045）

9. 一抹夕阳 …………………………………………………………………（046）

10. 渔光曲 ……………………………………………………………………（047）

11. 尼娜 ………………………………………………………………………（049）

12. 桑塔·露琪亚 ……………………………………………………………（052）

13. 祖国,你好 ………………………………………………………………（055）

14. 我爱你塞北的雪 …………………………………………………………（056）

15. 思恋 ………………………………………………………………………（060）

16. 又唱浏阳河 ………………………………………………………………（062）

17. 月下情歌 …………………………………………………………………（063）

18. 一杯美酒 …………………………………………………………………（065）

19. 好日子 ……………………………………………………………………（066）

20. 小河淌水 …………………………………………………………………（067）

21. 我像雪花天上来 …………………………………………………………（070）

22. 再见吧!妈妈 ……………………………………………………………（071）

23. 西班牙女郎 ………………………………………………………………（074）

24. 情深谊长 …………………………………………………………………（078）

25. 共产党好,共产党亲 ………………………………………………………（079）

26. 春天年年来到人间 ………………………………………………………（080）

27. 鸿雁 ………………………………………………………………………（082）

28. 江山 ………………………………………………………………………（083）

29. 吐鲁番的葡萄熟了 ………………………………………………………（084）

30. 绒花 ………………………………………………………………………（086）

31. 夏日最后一朵玫瑰 ………………………………………………………（087）

32. 驼铃 ………………………………………………………………………（088）

33. 微山湖 ……………………………………………………………………（089）

34. 四季歌 ………………………………………………………………………（090）

35. 鳟鱼 …………………………………………………………………………（092）

36. 送我一枝玫瑰花 ……………………………………………………………（094）

37. 太湖美 ………………………………………………………………………（095）

38. 乘着歌声的翅膀 ……………………………………………………………（096）

39. 在那东山顶上 ………………………………………………………………（097）

40. 月亮,姑娘 …………………………………………………………………（098）

41. 节日欢歌 ……………………………………………………………………（099）

42. 阳光路上 ……………………………………………………………………（100）

43. 感恩 …………………………………………………………………………（102）

44. 我们的中国梦 ………………………………………………………………（103）

第二节　幼儿歌曲 ……………………………………………………………（104）

1. 蟋蟀 …………………………………………………………………………（104）

2. 幼儿园里朋友多 ……………………………………………………………（104）

3. 小拜年 ………………………………………………………………………（105）

4. 小花伞 ………………………………………………………………………（106）

5. 颂祖国 ………………………………………………………………………（106）

6. 粉刷匠 ………………………………………………………………………（107）

7. 小蜜蜂 ………………………………………………………………………（107）

8. 春天来了 ……………………………………………………………………（108）

9. 划船 …………………………………………………………………………（108）

10. 我是草原小牧民 ……………………………………………………………（109）

11. 颠倒歌 ………………………………………………………………………（109）

12. 好妈妈 ………………………………………………………………………（110）

13. 粗心的小画家 ………………………………………………………………（111）

14. 我和星星打电话 ……………………………………………………………（113）

15. 小青蛙你唱吧 ………………………………………………………………（115）

16. 卖报歌 ………………………………………………………………………（116）

17. 我爱雪莲花 …………………………………………………………………（117）

18. 保尔的母鸡 …………………………………………………………………（118）

19. 报春 ·· (119)

20. 庆祝六一 ·· (119)

21. 红太阳照山河 ·· (121)

22. 小海军 ··· (123)

23. 小小牵牛花 ··· (124)

第三节　合唱歌曲 ·· (125)

1. 小鸟小鸟 ··· (125)

2. 山楂树 ·· (126)

3. 我们美丽的祖国 ··· (128)

4. 小步舞曲 ··· (129)

5. 外婆的澎湖湾 ··· (130)

6. 黄水谣 ·· (132)

7. 铃儿响叮当 ··· (135)

8. 飞来的花瓣 ··· (139)

9. 铃兰 ·· (141)

10. 水乡渔娘 ·· (143)

11. 邮递马车 ·· (145)

12. 致音乐 ·· (147)

13. 青春舞曲 ·· (152)

14. 玫瑰,红红的玫瑰 ··· (154)

15. 每当我走过老师窗前 ··· (156)

16. 同一首歌 ·· (157)

17. 茉莉花 ·· (159)

18. 美丽的村庄 ·· (161)

19. 装扮蓝色的地球 ·· (164)

20. 我爱你中国 ·· (166)

第一章　合唱的基础知识

第一节　合唱的特点和形式

一、合唱的渊源

合唱在十三四世纪以前基本是以单旋律音乐为主，随着时代的发展，后来开始出现了以原来旋律为固定音调而另外加上一个与之对立的旋律的形式。这种主旋律和对立旋律的结合，叫作奥加农，这些对立旋律是原有旋律的四、五度平行旋律。此后又有脱离这种平行的旋律发展成另一种与原有旋律相反进行（或平行与相反进行相交替）的旋律，复调音乐初现雏形，为合唱奠定了基础。由此可见，合唱是从单旋律的齐唱发展而来的。

二、合唱的概念及特点

合唱是由两个或两个以上的声部，各自按本声部的曲调，同时演唱歌曲的形式。合唱的特点有：音域宽（四个八度）；力度幅度大（$pp < ff < pp$）；音色多样（女高音、女低音、男高音、男女混合等多种音色）；能够演唱完整的和声及多声部复调音乐；气息具有持久性（用循环呼吸的技巧演唱长时值的持久音）；具有丰富的表现力。

三、合唱的构成与形式

合唱是以人声的分类为依据。按照不同的人声，合唱可分为两大类型：

1. 同声合唱

同声合唱是由同类的人声组合而成，包括三种形式：童声合唱、女声合唱、男声合唱。

童声合唱：指尚未变声前的儿童合唱。

女声合唱：可由两个声部、三个声部、四个声部组成。

男声合唱：可由两个声部、三个声部、四个声部组成。

2. 混声合唱

混声合唱是由女声和男声混合组织的合唱，包括三种形式：混声齐唱、混声二部合唱、混声四部合唱。

（1）混声齐唱

指男女共同唱一个旋律，因为男声比女声低一个八度，因而混声齐唱实际上是高低不同的两个声部。

（2）混声二部合唱

混声二部合唱通常有三种形式，分别为：女声唱高声部，男声唱低声部；女高、男高唱高声部，女低、男低唱低声部；混声轮唱。

（3）混声四部合唱

一般都以 S——soprano（女高音）、A——alto（女低音）、T——tenor（男高音）、B——bass（男低音）为声部代号，并以代号的第一个数字来代表声部。如，第一女高音声部以"S^1"表示，第一男低音声部以"B^1"表示等。

第二节　合唱队形的组合

合唱队形的排列可按实际情况为合唱队安排不同的队形。一般情况下，合唱可排成下列四种队形：

1. 女声合唱

S	A

指挥

S 代表女高音声部，A 代表女低音声部。由于女高音声部常担任主要旋律，而钢琴伴奏又在指挥的左手，因此女高音声部常在左边，而女低音声部则在右边。这种同声部队形只限于演唱二声部歌曲。（童声合唱与女声合唱队形相似）

2. 男声合唱

T	B

指挥

T 代表男高音声部，B 代表男低音声部。男声合唱同女声合唱的队形安排是一样的，通常男高音声部在左边，低音声部在右边。这种同声部队形只限于演唱二声部歌曲。

3. 混声四部合唱

T	B
S	A

指挥

S 代表女高音声部，A 代表女低音声部，T 代表男高音声部，B 代表男低音声部。这种队形是目前用得最多的一种。因为在合唱中，女高音声部担任主要旋律的演唱，而在合唱的写作中常出现音层性的写作（即女高音声部与男高音声部唱同一旋律，女低音声部与男低音声部唱同一旋律。）为了同

音层声部之间更好地合作,将女高音声部与男高音声部尽量安排在一起,女低音声部与男低音声部尽量安排在一起,以便于他们之间的合作。

4.混声八部合唱

T_2	T_1	B_2	B_1
S_2	S_1	A_2	A_1

指挥

S_1 代表第一女高音声部,S_2 代表第二女高音声部,A_1 代表第一女低音声部,A_2 代表第二女低音声部,T_1 代表第一男高音声部,T_2 代表第二男高音声部,B_1 代表第一男低音声部,B_2 代表第二男低音声部。这种队形既有利于合唱队之间的合作,也有利于合唱队与伴奏乐队之间的合作。同时在演唱音层性作品时,有利于唱同一旋律的声部之间的合作。对指挥来说,也有利于对合唱与乐队的同时控制与掌握。

第三节 合唱的训练

一、合唱的均衡训练

所谓均衡是指合唱声部的力度均衡。合唱的音量从总的音响上来说应取得平衡,但根据作品的不同要求,各声部的力度处理也有不同:

首先,必须让听众听清楚旋律声部,当旋律声部处在内声部或低声部,其声部处于和声性声部时,旋律声部的音量要大于其他声部,透过上面和下面的音层而展示出来。

其次,合唱为独唱伴唱时要突出独唱,当独唱与合唱处在同一音区时这一点尤为重要。

再次,合唱各声部处在和弦形式时,声部间的音量应取得平衡,即四个声部标同样的力度记号。当旋律由高声部承担时,各声部采用同样的力度也能清晰地听出旋律声部的曲调。

最后,合唱各声部处在同音区时,可用相同的音量取得平衡。各声部处在不同音区时,则需要人为地进行音量处理才能取得平衡。

二、合唱的谐和统一训练

合唱的谐和统一,就是要求演唱者及时调整自己的音准、音色、音量,不要突出个人的声音,要求几十人在音准、音量上谐和统一,淡化个性,以求共性。

音准是合唱谐和的基础。合唱音准训练分为两种:一种表现在"横"的方面,即旋律中音与音之间的音准;另一种表现在"纵"的方面,即声部与声部间的和声音准。训练方法如下:

第一,唱大音程与增音程,要向上、下两面扩张,即一音上行至另一音时,后面这个音要最大限度地达到它应有的高度;由一音下行至另一音时,后面这个音要尽量低到它应有的高度。

大音程

增音程

第二,唱小音程与减音程时与上面的情况相反,要向上、下两面紧缩,即一音上行至另一音时,后面这个音要尽量唱得低一些,由一音下行至另一音时,后面这个音要唱得高一些。

小音程

减音程

第三,唱纯音程时保持平稳。因纯音程的演唱较容易,无论上行或下行并不感到困难,只要保持平稳,不用特别强调。

第四,演唱和弦的方法如下,三音是大三和弦的特征。它的特征是既有倾向高的趋势,又有温和融洽的谐和性,而根音与五音是和弦的基柱音,稳定、平稳,没有倾向性。

三、合唱的咬字与吐字

合唱,就它作品本身组成的条件来说,是一种音乐和语言的结合体。咬字和吐字是发音时先后发生而又有密切联系的两个步骤。也就是:咬字是根据语言中产生"声母"的器官而决定的,也就是"喉、舌、齿、牙、唇"五个部位,这些部位被称作"五音"。还要通过"开、齐、撮、合"等"四呼"的着力,将单字的"韵母"吐出来。所以咬字是指单字的声母的形成,吐字是指韵母送音的着力处。合唱的咬字与吐字,可归纳为以下六项原则:

第一,声母必须按"五音"的着力部位咬正确,并根据不同性质的声母,分别在字头或字腹上有力地送出去,声母必须发得有力而敏捷。

第二,声母必须在韵母的形态上产声。发声的状态必须先具备韵母的形态,在这个形态上产生声母。

第三,韵母必须根据"四呼"的要求改变吐字的着力,根据"归韵"的原则将韵母各因素结合为一体,并保持一定的口形,尤其当一个字唱几个音时,一直保持到该音的韵母到最后的瞬间。

第四,韵尾必须在音符时值的最后才收尾。

第五,韵头在合唱中,只能占用该音时值的前面很小的部分。

第六,合唱队员在咬字与吐字上应养成喷吐有力,以及良好的归韵和收声等习惯。

在演唱合唱作品时,切记不能孤立地讲究咬字和吐字的规律。咬字和吐字的规律不过是表达作品思想内容的手段之一。歌唱者要求咬字和吐字,都不能离开气息的支持和有关器官的配合而产生。这两方面必须密切地结合起来,才能做到"字正腔圆",从而有效地表达作品的思想感情、内容实质。

1. 合唱的形式与特点是什么?
2. 结合合唱歌曲的练习,怎样把握合唱训练的方法?

第二章　合唱指挥的基础知识

第一节　指挥的姿势和图式

一、合唱指挥的基本姿势

1. 指挥站立姿势

指挥者的身体应自然直立，挺胸直腰，两脚开立与肩同宽并可略有前后错脚，保持身体平稳便于上体转动。肩放平，两臂放松、下垂。预备时，双手抬起于胸腰之间的前方，两臂自然弯曲，两肘稍向外与身体保持一定距离。双手手指自然分开，掌心向下，手背稍拱起，手与前臂大致呈直线。（图1）

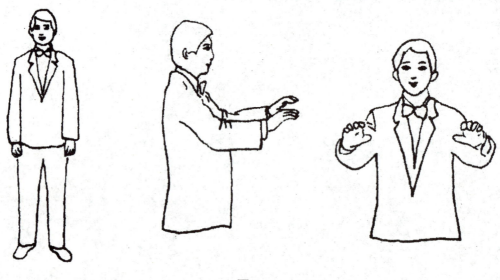

图1

2. 指挥手势

（1）持棒指挥手势

拇指、食指、中指持棒。此方法是将指挥棒固定在拇指、食指和中指之间，将指挥棒柄部轻抵掌心、用拇指和食指的指尖捏住棒身，中指护在棒侧。（图2）

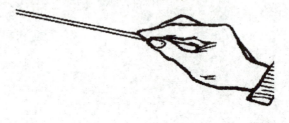

图2

（2）徒手指挥手势

徒手指挥时，由于不受指挥棒的约束，手势动作更为灵活丰富，尤其是手指的动作可以更加生动细腻。因此，徒手指挥在合唱中较为常用。

徒手指挥的手形通常类似弹钢琴的手形（图3），掌关节撑开，每位指挥者都可根据音乐表现的需要和自己的特点进行适当的手形变化。但无论采用什么样的手形，手的运动永远应由手腕带动。

图3

二、合唱指挥的图式

合唱指挥的击拍手势应符合重力向下的力学原理，从上往下打出拍点，并且在拍点之后有一随之而来的反射动作。指挥手势是由拍点和拍点的反射线条构成，拍点的形成应敏捷果断，就像是用手拍乒乓球那样的感觉，根据手腕的运动，而不能像拍篮球那样笨重。

1. 二拍子

二拍子指挥图式可用于 $\frac{2}{4}$、$\frac{2}{2}$ 等二拍子音乐。二拍子指挥图式有一强一弱两个拍点，第一拍为强拍，由内向外打；第二拍为弱拍，由外向内打。（图4）

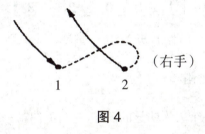

图4

2. 三拍子

三拍子指挥图式可用于 $\frac{3}{4}$、$\frac{3}{8}$ 等三拍子音乐，也适用于六拍子或九拍子的音乐，三拍子指挥图式有强、弱、弱三个拍点，第一拍从上往左下方打，第二拍从左往右打，第三拍从右往左上方打。（图5）

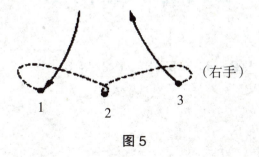

图5

3. 四拍子

四拍子指挥图式通常用于 $\frac{4}{4}$ 拍音乐，也适用于八拍子或十二拍子的音乐，四拍子的指挥图式有强、弱、次强、弱四个拍点，第一拍从上往右下方打，第二拍从右往左打，第三拍从左往右打，第四拍从

右往左上方打。(图6)

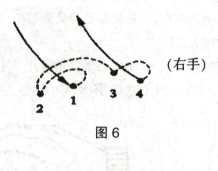

图6

第二节 指挥的起势与收势

一、指挥的起势

1. 正拍起势

彩色的中国（片段）

李胜民词
冯奇、钟维国曲

1=F 3/4

5 6 5 0 | 1 2 3 0 | 2. 3 1 | 5

轻 轻　　打 开　　地 图 册，

（左手可对称地附和）

"起"，即歌曲起唱前一拍有一个较为明显的动作，它与歌曲第一拍的动作方向大致相反，又有一点上挑，带有吸气感，这个动作叫作预备拍动作。

2. 弱拍起势

让我们荡起双桨（片段）

刘炽曲

1=♭E 2/4

0 6 1 2 | 3. 5 | 3. 1 2 | 6 - | 6

预备拍

二、指挥的收势

"收"，就是歌声结束的动作。收拍与起拍是相同的，收拍需要有"注意、预备、收声"三个环节，

声音才能真正收住,所以一般收拍动作打完后要稍稍停顿一下才可能与音乐吻合。

1. 强收

我们是共产主义接班人(片段)

周郁辉词

1=C 2/4

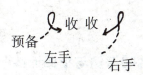

$$3\ \underline{5.6}\ |\ \underline{\dot{3}.\dot{3}}\ \underline{\dot{2}\dot{1}}\ |\ 6\ 0\ 7\ 0\ |\ \dot{1}\ -\ |\ \dot{1}\ -\ \|$$

预备　收　收
　　　左手　右手

2. 渐弱收

$$1\ 2\ |\ 3\ 3\ |\ \underline{3\ 3}\ \underline{2\ 5}\ |\ 1\ -\ |\ 1\ -\ \|$$

一会儿 又 向　森林飞　去。

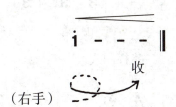

预备　轻收(右手)

3. 渐强收

$$\dot{1}\ -\ -\ -\ \|$$

收
(右手)

思考题

1. 在合唱训练中,如何运用指挥的基本方法?
2. 指挥图式与实际指挥有何区别?

第三章　指挥艺术实践

第一节　$\frac{2}{4}$、$\frac{3}{4}$、$\frac{4}{4}$合唱谱例指挥训练

一、$\frac{2}{4}$拍子的合唱谱例与指挥训练

牧　　歌

海　默词

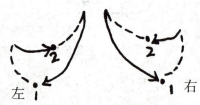

指挥图式

指挥提示：1. 此曲为抒情、宽广的风格，指挥时击拍要圆滑、连贯、流畅，拍点准确、清晰。
　　　　　2. 用富于弹性的动作击拍，动作幅度可稍大些。

七色光之歌（片段）

李幼容词
徐锡宜曲

1=F 2/4

（合唱谱片段）

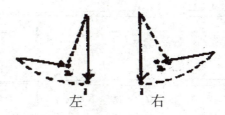

指挥图式

左　　右

指挥提示： 1. 此曲为欢快、活泼的风格，指挥时应注意用富于弹性的动作击拍。
2. 以手与腕部的动作为主，幅度较小。

团结就是力量（片段）

牧　虹词
卢　肃曲

1=C 2/4

女高、女低、男高、男低四声部合唱谱

歌词：团　结　就　是　力　量，团　结　就　是　力　量，这

指挥图式

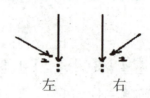

指挥提示：1. 此曲雄壮有力，节奏明快，指挥时应注意顿挫分明、铿锵有力。
　　　　　2. 击拍和反射动作相对较快，指挥线条较平直，且动作幅度不宜太大。

二、$\frac{3}{4}$拍子的合唱谱例与指挥训练

雪　绒　花（片段）

（混声合唱）

[美]哈默斯坦词
罗　杰　斯曲
薛　范译配

$1=\flat B$　$\frac{3}{4}$
中速

女高	*mp* 3 — 5	2̇ — —	1̇ — 5	4 — —	3 — 3
女低	*mp* 3 — 3	5 — —	5 — 5	4 — —	3 — 3
	雪　　绒　花，		雪　　绒　花，		清　　晨
男高	*mp* 5 — 5	5 — —	1̇ — 1̇	6 — —	1̇ — 1̇
男低	*mp* 1 — 1	7̣ — —	3 — 3	4 — —	5 — 5

指挥图式

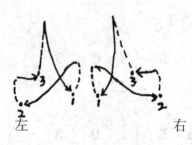

左　　　　　　　右

指挥提示：1. 此曲中速抒情，指挥时手腕运用应柔中有刚，用连贯、圆滑的动作击拍。
　　　　　2. 以肘为轴心，动作幅度要适中、优美。

小白船（片段）

朝鲜童谣
钟维国编合唱

1=E 3/4

轻快、向往、摇荡地

| 0 012 3̲4̲5̲6̲7̲ | 1 - - | 1. 7̲ 6̲5̲ | 6̲5̲ - | 6 - - | 5̲3̲1 5-2 ‖:1 3̲3̲ 3 | 5̲ 3̲3̲ :‖

领 | 5 - 6̲6̲ | 5 - 3 | 5 3̲2̲ 1 | 5̣ - 6̣ | 1 - 2 - 5 | 3 - - | 3 - -
蓝蓝的 天 空 银 河 里 有 只 小 白 船，

合 | 0 3̲3̲3̲ | 0 3̲3̲ | 0 3̲3̲3̲ | 0 3̲3̲ | 0 1̲1̲1̲ | 0 2̲2̲ | 1 0 5̲6̲ | 5 - 3
啦啦啦 啦啦 啦啦啦 啦啦 啦啦啦 啦啦 m 小 白 船，

| 1 - - | 5̣ - - | 1 - - | 5̣ - - | 6̣ - - | 7̣ - - | 1 0 3̲4̲ | 3 - 1
m m m m m m m

指挥图式

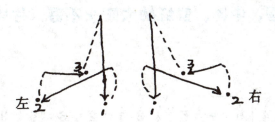

指挥提示：1. 指挥手势富有弹性，拍点要清晰、流畅、连贯。
2. 以手和腕部的动作为主，其幅度较小。

三、4/4拍子的合唱谱例与指挥训练

念故乡（片段）

李叔同填词
[捷克]德沃夏克曲

1=♭E 4/4

| 3̇. 5̲ 5 3̇. 2̲ 1 | 2̇. 3̲ 5̇. 3̲ 2̲ - | 3̇. 5̲ 5 3̇. 2̲ 1 | 2̇. 3̲ 2̇. 1̲ 1 - |
念故乡，念故乡， 故乡真可爱， 天甚清，风甚凉， 乡愁阵阵来。

| 3̇. 5̲ 5 3̇. 2̲ 1 | 7̇. 7̲ 7̇. 7̲ - | 3̇. 3̲ 1̇. 1̲ | 1̇. 1̲ 7̇. 5̲ - |

| 1̇. 3̲ 3 1̇. 1̲ | 5̣. 5̲ 5̣. 5̲ - | 1̇. 1̲ #5̇. 5̲ 5̇ | 6̇. 6̲ 4̇. 4̲ 3 |

mp

| 6. i i 7 5 6 | 6 i 7 5 6 — | 6. i i 7 5 6 | 6 i 7 5 6 — |

故 乡 人 今 如 何， 常 念 念 不 忘。 在 他 乡， 一 孤 客， 寂 寞 又 凄 凉。

| 4. 6 5 5 3 4 | 4 6 5 3 4 — | 4. 6 6 5 3 4 | 4 6 5 3 4 — |
| 0 0 0 0 | 0 0 0 0 | 1. 1 1 1 1 1 | 1 1 1 1 — |

指挥图式

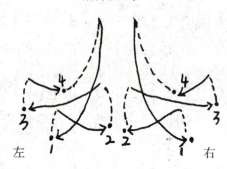

左　　　　右

指挥提示： 1. 用圆、连的动作击拍。

2. 以肘为轴心，动作幅度可稍大。

3. 击拍的线条呈曲线，并注意保持其连贯性。

中国，中国，鲜红的太阳永不落（片段）

任红举、贺东久词
朱　南　溪曲

1=♭B 4/4

男、女高

| 5 — — 3.4 | 5 — 5ᵛ 4 3 1 | 2 6 5 3. 2 | 1 — — — |

国，　　中　国，　鲜 红 的 太 阳 永 不　落。

男、女低

| 3 — — 1.2 | 3 — 3ᵛ 2 1 5 | 6 4 3 5 | 1 — — — |

指挥图式

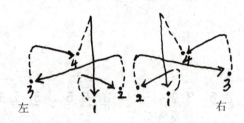

左　　　　右

指挥提示： 1. 击拍动作要顿挫分明，有力度，并富于弹性。

2. 以肘为轴心，动作幅度适中。

3. 从始至终保持坚定、向上的精神。

第二节　$\frac{3}{8}$、$\frac{6}{8}$、$\frac{9}{8}$合唱谱例指挥训练

一、$\frac{3}{8}$拍子的合唱谱例与指挥训练

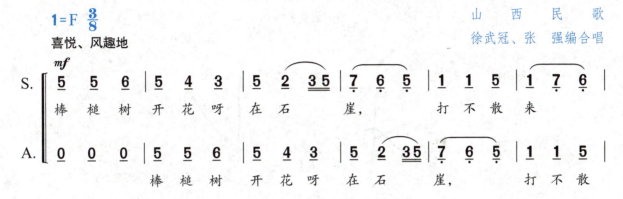

指挥图式

指挥提示：1. 此曲为较欢快的三拍子，指挥时拇指尖与食指尖可适当合拢，作点状弹动。
　　　　　2. 虽然点状指挥，但应把握音乐风格，加强律动感，使各点的动作衔接自然、顺畅。

二、$\frac{6}{8}$拍子的合唱谱例与指挥训练

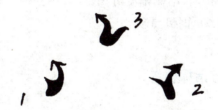

| 5. 6̣ 6̣ | 2 6 7 1 1̱ 7̣ | 7. 0 5 | 5 2 2 ³₌ 3 2 3 | 4. 6 2 | 5 2 ⁴₌ 3 2 3 |

岸　旁，最　美丽的好　地　方；那花园里开满了红　花，月　亮　正　放射光
讲　着她芬芳　的心　情；那温柔而可爱的羚　羊，跳　过来　细心倾

| 3. 6̣ 6̣ | #4 4 4 6 4 | 5. 0 5 | ♭7 7 7 5 7 7 | 6̣ 2 4 2 | ♭7 7 7 5 7 7 |

指挥图式

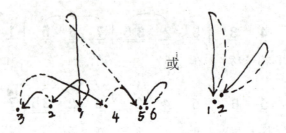

或

指挥提示 1. 用富于弹性的动作击拍，拍点要清晰。

2. 处理抒情的 $\frac{6}{8}$ 拍时，动作幅度可稍大，多用分拍。处理速度较快的 $\frac{6}{8}$ 拍时，以手腕部的动作为主，动作幅度较小。

三、$\frac{9}{8}$ 拍子的合唱谱例与指挥训练

美丽的梦神（片段）

1=D　$\frac{9}{8}$

[美]福斯特曲
盛　茵译配

中速

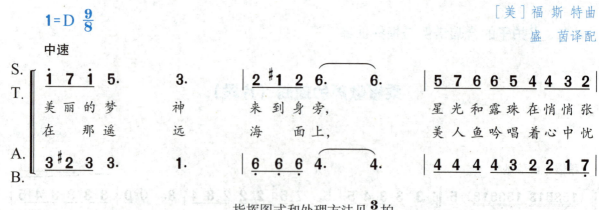

指挥图式和处理方法见 $\frac{3}{4}$ 拍。

第三节 少儿合唱歌曲的指挥与训练

一、少儿合唱歌曲的指挥

少儿合唱歌曲从不同的侧面生动地反映了少年儿童的生活和内心世界,往往旋律动听,节奏明快,具有题材广泛,易于上口,内容与形式统一的特点,有一定的艺术性。这种运用合唱形式演唱的儿童歌曲,称为少儿合唱歌曲。少儿的年龄特点为活泼好动,注意力不易集中,在设计指挥动作时要求更为夸张一些,"对比度"要求更大一些,面部表情应更生动一些,指挥动作应更加形象,这样才能吸引孩子们的注意力,使他们进入歌曲的意境。

二、少儿合唱歌曲的训练

(一)连唱的指挥方法

这种手法常用于优美抒情的作品。

我们的田野(片段)

管　桦词
张文纲曲

1=F 2/4

(二)跳唱的指挥方法

我的梅花小鹿(片段)

佚　名词
李　群曲

1=E或F 2/4

(三)强而有弹性的指挥方法

我们是共产主义接班人（片段）

1=C 2/4

($\underline{1555}$ $\underline{5}$ | $\underline{5555}$) | $\dot{1}$ - | 5 3 | 1 2 | 3 5 | 6. $\underline{\dot{2}}$ | $\dot{1}$ $\underline{7}$ 6 5 |

我　　们是 共产 主义 接　　班　　人，

左手
右手　　　　　　　（合拍）

(四)由慢到快和渐慢的指挥方法

1. 由慢到快

打 酸 枣（片段）

山西民歌

1=F 2/4　　渐快

…… | 2. $\underline{5}$ $\underline{5}$ $\underline{2}$ | $\underline{11}$ $\underline{2}$ $\underline{1}$ $\underline{5}$ | 2. $\underline{5}$ $\underline{5}$ $\underline{2}$ | $\underline{11}$ $\underline{2}$ $\underline{1}$ $\underline{5}$ | $\underline{2}$ $\underline{6}$ $\underline{6}$ $\underline{5}$ $\underline{4}$ |

前山跑， 后山 转呀， 用棍打， 摇树 干哪， 划破了手，

　　　　　第二拍　　　　　第二拍
第一拍(分拍)　　第一拍(过渡)　　（合拍）

2. 渐慢

让我们荡起双桨（片段）

1=♭E 2/4　　　　　　rit.

0 $\underline{12}$ | 3 $\underline{5.}$ $\underline{5}$ | 6 $\dot{1}$ | $\underline{7}$ $\underline{6}$ $\underline{5}$ $\underline{3}$ | 6 - | 6 - ‖

迎面吹 来了 凉　爽　 的风。

思考题

1. 结合不同类型的合唱谱例，思考如何提高对指挥艺术实践重要性的认识？
2. 如何提高合唱指挥的艺术性？

第四章　发声练习与练声曲

本册我们选编了 57 条发声练习及练声曲,其中包括 10 条幼儿发声练习曲、32 条合唱发声练习及练声曲,通过各种基本练习和练声曲选段,进一步加强和深化发声练习,扩展音域,增强共鸣,训练气息在各种要求下的控制能力,提高学生发声歌唱的能力和水平。

一、跳音练习(可移调)

如果把练习跳音比作"打点"的话,连音就是"连线"。跳音是连音的基础,也是扩展音域的"前锋"和"探路者"。练习时注意共鸣腔积极打开的状态,腹肌要有连续、弹性的收缩;注意避免下颌僵紧,舌根不要用力;声音要求轻巧、圆润、丰满而有弹性,有气息的支持。

谱例 2

谱例 3

谱例 4

li　　ya　　　li i i i　ya a a a　　li
mi　　ma　　　mi i i i　ma a a a　 mi
lu　　lou　　　lu u u u　lou ou ou ou　lu

谱例 5

li i i i　i i i i　ya a a a　a a a a　li
(mi)　　　　　　(ma)　　　　　　(mi)
lu u u u　u u u u　lao ao ao ao　ao ao ao ao　ao

二、连音练习（可移调）

"u"母音是一个扩张"管道"的音，加强练习"u"母音和带有"u"的母音练习，可以带动其母音更好地"竖起来"。练习时注意分析把握每条练习曲的侧重点，如音符的级进、跳进、长短、强弱变化，不同的节拍速度等。保持声音连贯、圆润、有力，保持积极贯通的整体性共鸣，以及相应的气息支撑与控制。

谱例 1

mi　　you　　mi　　you　　mi　　you　　mi
li　　ya　　li　　la　　li　　ya　　li
lu　　lu　　lu　　lu　　lu　　lu　　lu

谱例 2

li　　you　　li　　you　　li
ma　mai　　mi　mou　　mu
da　dei　　di　dao　　du
na　nai　　ni　nao　　nu
ga　gai　　gi　gou　　gu

谱例 3

li　　you　　li　　you　　li
mi　　ma　　ma　　mao　　mi

谱例 4

谱例 5

三、带词发声练习（可移调）

带词发声练习要注意把握不同乐句的轻、重、缓、急，针对不同律动的乐句，频繁变换的母音，恰当地用声和用气，以巩固和提高以声歌唱的咬字、吐字、共鸣、呼吸控制等基本能力。

谱例 1

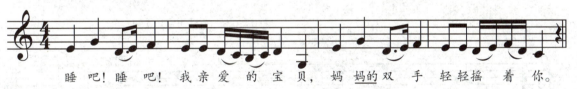

谱例 2

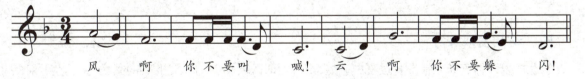

谱例 3

谱例 4

谱例 5

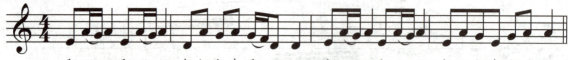

啊哩哩啊哩哩赶圩归来啊哩哩,啊哩哩啊哩哩赶圩归来啊哩哩。

谱例 6

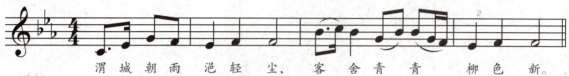

渭 城 朝 雨 浥 轻 尘, 客 舍 青 青 柳 色 新。

谱例 7

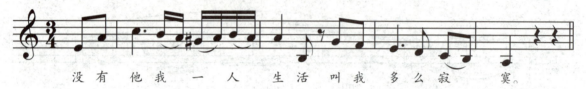

没 有 他 我 一 人 生 活 叫 我 多 么 寂 寞。

谱例 8

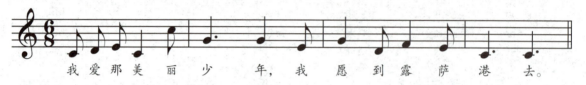

我 爱 那 美 丽 少 年, 我 愿 到 露 萨 港 去。

谱例 9

我 的 家 在 东 北 松 花 江 上, 那 里 有 森 林 煤 矿。

谱例 10

冬 天 早 过 去,春 天 不 再 回 来,春 天 不 再 回 来。

四、幼儿发声练习

幼儿的发声器官尚处在发育过程中,做发声练习时既要培养幼儿对歌唱的兴趣,又要注意对幼儿嗓音的保护,促进其嗓音的发育。练习时首先从培养幼儿节拍、节奏感觉入手,逐步要求歌唱的咬字、吐字,音高、音准,以及呼吸、头腔共鸣。这里我们以带词的方式选编了适合幼儿发声的10条练习曲,练习时要注意歌词的情景性、趣味性。1—4条是基本母音"u a i"的练习,5—10条为加入其他母音的综合深入性练习。

谱例 1

(师)宝宝要睡觉,(幼)呣。
(师)宝宝爱唱歌,(幼)咿呀咿呀咿。

谱例 2

(师)小鸟唱歌,(幼)叽叽叽, 叽叽叽。
(师)母鸡生蛋,(幼)咕咕咕, 咕咕咕。

谱例 3

(师)我的小娃娃,(幼)我喜欢!

谱例 4

(师)小汽车, (幼)嘀嘀嘀, 嘀嘀嘀,
(师)大卡车, (幼)哒哒哒, 哒哒哒。

谱例 5

妹妹笑嘻嘻, 嘻嘻嘻嘻嘻。
弟弟笑哈哈, 哈哈哈哈哈。

谱例 6

小猫小猫喵喵喵, 小猫喵喵喵。
小鸭小鸭呷呷呷, 小鸭呷呷呷。
小鸡小鸡叽叽叽, 小鸡叽叽叽。

谱例 7

小朋友们起得早, 太阳公公眯眯笑。
月亮婆婆坐树梢, 小朋友们睡觉了。

谱例 8

我放鞭炮劈劈啪, 劈啪啪劈啪劈啪啪。
拖拉机 突突突, 突突突突突突突突。
摩托车 嘟嘟嘟, 嘟嘟嘟嘟嘟嘟嘟嘟。

谱例 9

1. 我在 墙根下 种了一棵 瓜， 3.发了芽， 开了花，
2. 天天 来浇水 天天来看 它， 4.结了个， 大西瓜。

谱例 10

我 独自 走 在 郊外的 小路上， 我把糕点

带给外婆尝一 尝。 她家住在 又远又僻 静的

地方， 我要当心 附近是否有 大灰 狼。

思考题

1. 结合发声练习，思考成人发声与幼儿发声练习的区别。
2. 发声练习曲在发声练习中的作用是什么？

第五章　合唱练习与练声曲

一、合唱音准练习

合唱音准练习是合唱训练最基本的要求,也是至关重要的一个环节,没有音准就没有和谐。然而,合唱音准练习真正要达到和谐的要求,也绝非易事。所以,合唱对音准的训练要求十分苛刻,不但需要长期坚持声部的独立与融合练习,更需要了解合唱的和谐原则和熟练掌握音准训练的方法和技巧,比如:音程的一、四、五、八度音程要"纯";大调的三、六、七级音在旋律中要"扬",在和弦中要"和而偏扬";小调主、属音要"托";大音程要单面扩展,减音程要单面收缩,增音程双面扩展,减音程双面收缩;同各半音远,异各半音近;改变调性的临时变音,要较夸张地强调;五度相生律、纯律、十二平均律保留有利于合唱和谐的音律特性。

1. 二声部和声音准发声练习

谱例1—2为"连音"唱法练习。谱例3—4为"跳音"唱法练习。"跳音"唱法是"连音"唱法的基础,"连音"唱法是巩固两种唱法的主要途径。这两种唱法是声部旋律起伏、和声色彩变化、音乐情感表达的重要表现手法,是合唱队员必须掌握的最基本的唱法。

谱例1

谱例 2

谱例 3

谱例 4

2. 二声部和谐练习

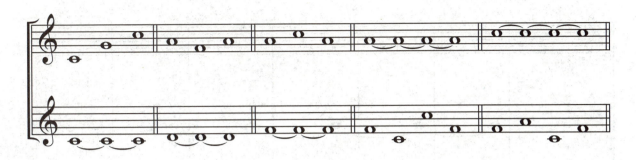

3. 三声部和声音准练习

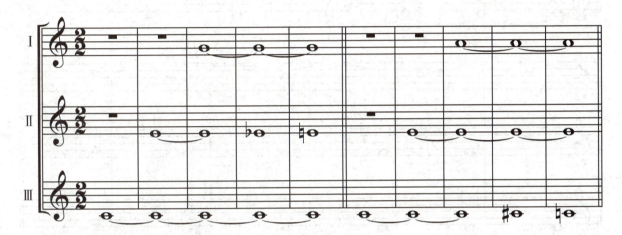

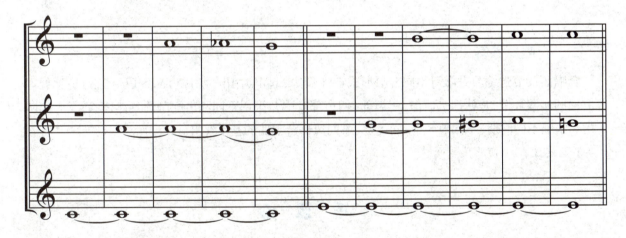

二、合唱曲练习

合唱曲及节选练习是学习不同合唱形式在呼吸法、起声、用声、唱法、声音气息控制、情感处理等方面的实践环节,是认识二声部、三声部、四声部合唱及采用不同和声配制的具体体验,是合唱队了解和演唱不同时期、不同地区、不同类型、不同风格合唱曲的基本要求。

1.《摇篮曲》(河北民歌)

1. 摇 篮 曲

1=C 3/4

河北民歌

```
| 5 3 3 | 2 - - | 5 3 3 2 | 1 - - | 1 3 2 1 | 6 - - |
| 3 1 1 | 6 - - | 3 7 7 6 | 6 - - | 5 5 6 5 | 4 - - |
```

1. 小宝宝哟,　　快快睡觉,　　乌鸦喜鹊,
2. 小狗小猫,　　窝里睡了,　　星星月亮,

```
┌ 2  1 6̇ 5̇ | 5̇ - - ‖: 0 0 0 | 5 3̲ 3̲ 2̲ 2̲ | 2 - 1 | 2̲ 3̲ 2 - |
│                              嗯
│ 6̇ 6̇ 5̇ #4̇ | 5̇ - - ‖: 6̇ - 1 6̇ | 5̇ - - | 6̇ 2 1̲ 6̇ | 5̇ - - |
└ 树上睡了,              小   宝  宝,       快快睡觉。
  云里睡了。

┌ 0 0 0 | 5 3̲ 3̲ | 2 - 1 | 2̲ 3̲ 2 - | 5 - - | 5 0 0 ‖
│         嗯!
│ 6̇ - 1 6̇ | 5̇ - - | 6̇ 2 1̲ 6̇ | 5̇ - - | 5̇ - - | 5̇ 0 0 ‖
└ 嗯!              嗯!
```

训练提示：本曲为简单的二声部合唱曲，乐曲短小，旋律流畅，地方风格鲜明。第一部分共8小节，主要练习对位和声音准，"整体呼吸"换气法；第二部分共10小节，为运用哼鸣唱法的对比式和声，主次旋律先后出现，交相呼应。练习时注意音量轻柔透亮，哼鸣轻松舒缓，运用"循环呼吸"换气法，保持气息均匀连续，节奏平稳流动，和声色彩变化连绵清晰。整体声音表现以"软起"发声法、"轻声"唱法为主。

2.《春雨》(片段)

2. 春 雨（片段）

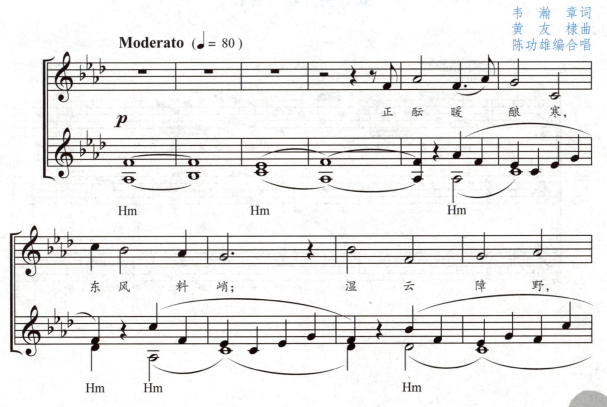

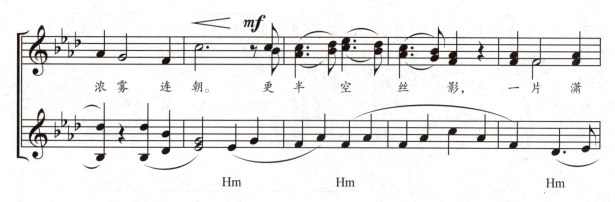

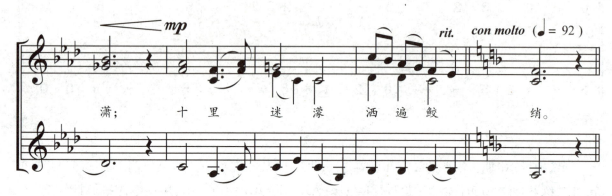

训练提示： 本曲的节选部分从哼鸣开始，要求合唱队练习声音、呼吸的统一性，练习"声部呼吸"换气法、"软起"发声法、"半声"唱法，练习哼鸣声部的音准和谐，与不同节奏旋律声部的和谐映衬，练习声部中较长音乐线条对声音、气息连续性的控制要求。

3.《茉莉花》（江苏民歌）（片段）

3. 茉 莉 花（片段）

江苏民歌
杨鸿年编合唱

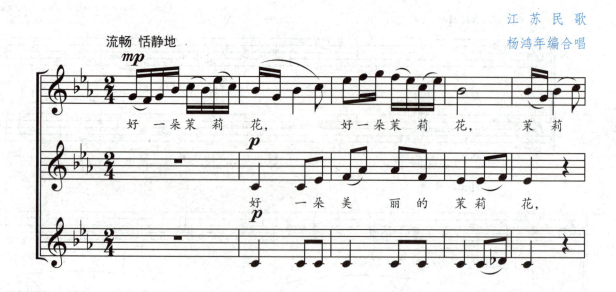

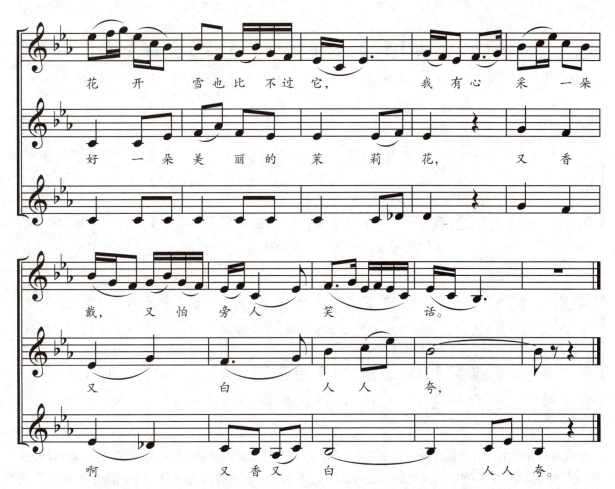

训练提示： 通过练习本曲的二部复调部分，练习"连音"唱法，理解体会复调和声相互对比、相互补充的特点和本曲中有主有次的个性要求，并注意把握合唱中两种不同地区风格的旋律，既要保持和声的融洽性，又要体现不同调式旋律、调性色彩的特点。

4.《保卫黄河》（片段）

4. 保 卫 黄 河（片段）

——《黄河大合唱》选曲

光未然词
冼星海曲

1=G 2/4

轻快、有力

（齐唱）

| i i3 | 5 — | i i3 | 5 — | 33 5 | ii | 66 4 | 22 |
风 在 吼！ 马 在 叫！ 黄河在咆哮！黄河在咆哮！

| 5. 6 5 4 | 3. 2 3 0 | 5. 6 5 4 | 3 2 3 1 | 5. | 6 | i 3 | 5. 3 2 1 | 5. | 6 |
河西山岗万丈高，河东河北高粱熟了。万 山丛中 抗日英雄真 不

| 3 — | 5. 6 | i 3 | 5. 3 2 1 | 5. | 6 | i — | 5 3 6 5 | i i 0 |
少， 青纱帐里 游击健儿逞 英豪！ 端起了土枪洋枪，

```
5 3 5 6 5 | 2 2 0 | 5. 6 1 1 0 | 5. 6 2 2 5. 6 | 3 3 5. 6 | 3. 2 1 | 1 - |
挥动着大刀长矛，  保卫家乡！   保卫  黄河！保卫 华北！保卫 全中国！
```

(二部轮唱)

```
| 1 1 3 5 - | 1 1 3 5 - | 3 3 5 1 1 | 6 6 4 2 2 |
  风 在 吼，  马 在 叫，   黄河 在 咆 哮！黄河 在 咆哮！
| 0  0  0  | 1 1 3 5 - | 1 1 3 5 - | 3 3 5 1 1 | 6 6 4 |
              风 在 吼，  马 在 叫，   黄河 在 咆 哮！黄河 在

| 5. 6 5 4 | 3. 2 3 0 | 5. 6 5 4 | 3 2 3 1 | 5. 6 | 1 3 | 5. 3 2 1 |
  河 西 山岗 万丈 高，  河东 河北  高粱 熟了。 万      山 丛 中， 抗日英雄
| 2  2  | 5. 6 5 4 | 3. 2 3 0 | 5. 6 5 4 | 3 2 3 1 | 5. 6 | 1 3 |
  咆 哮！ 河西 山冈  万丈 高，  河东 河北  高粱 熟了。 万      山 丛 中
```

训练提示： 本曲节选部分练习二部轮唱，本段落声音特点是从弱声(*p*)向较强声(*mf*)逐渐推进，节拍有条不紊，节奏鲜明有力。训练时把握先后进入的二声部旋律此起彼伏、相互推动的"轮唱"式和声特点，并注意节拍、节奏的稳定性，做到弱声咬字清楚，音准好，强声不炸。训练合唱队强、弱声中的"硬起"发声法，以及二部轮唱对声音、气息力度变化的控制能力。

5.《小天鹅》（片段）

5. 小 天 鹅（片段）

1=F 4/4

[俄]柴可夫斯基曲

```
| 0 0 0 0 0 |: 0 1 1 1 1. 7 1 | 2 1 | 7 2 2 2 2. 1 2 3 2 |
                啦啦啦 湖水  荡漾，啦啦啦啦 花 在 吟唱，
| 0 0 0 0 0 |: 0 6 6 6 6. 5 6 | 7 6 | 7 7 7 7 7. 6 7 1 7 |

| 6 3 6 3 6 3 6 3 6 3 |: 6 3 6 3 6 3 6 3 | 6 3 | 6  0  3  0 |
  啦啦啦啦啦啦啦啦啦啦   啦啦啦啦啦啦啦啦  啦啦  啦     啦
```

```
| 1 3 6 #5 3  -  | 0 3 6 #5 3  -  |
  啊 晚风吹来      阵阵幽香,

| 6 1 3 2 7  -   | 6 1 3 2 7  -   |
                      (啊)

| 6 3 6 3 0 7 3217 | 6 0 6 3 0 7 3217 |
  啦啦 啦啦 啦 啦啦啦啦 啦  啦啦  啦 啦啦啦啦。
```

训练提示：通过本曲的节选部分,练习"硬起"发音法、"跳音"唱法及其和声音准,体会弱起拍和典型的切分节奏,以及极富动感的舞蹈化节奏。要求用点击式的高位共鸣、颗粒性很强的咬字和吐字、富有弹性的声音及气息配合。

6.《夏天最后一朵玫瑰》

6. 夏天最后一朵玫瑰

爱 尔 兰 民 歌
汤姆斯·摩尔词
邓　映　易译配

$1=\flat E$ $\frac{3}{4}$

```
  1. 2 | 3 1 7 6. 5 | 5 3.   1. 2 | 3 5 3  2. 1 | 1 - 1. 2
  1. 7 | 1 3 5 4. 3 | 3 1.   1. 7 | 1 3 1  7. 1 | 1 - 1. 7
  1.夏    天 最后一朵 玫  瑰,    还在 孤  独地开   放。   所有
  2.当    那 爱人的金 色  指环,  失去 宝  石的光   芒。   当那

  3. 5 | 5 5 5 1 | 1 5.   1. 5 | 5 5 5 5  4. 3 | 3 - 3. 5
  1. 1 | 1 1 1 1 | 1 1.   1 1 | 1 1 1 5̣   | 1 - 1. 1

  3 1 7 6. 5 | 5 3.       1. 2 | 3 5 3  2. 1 | 1 - 5. 3
  1 3 5 4. 3 | 3 1.       1. 2 | 3 1 7  7. 1 | 1 - 1. 3
  她 可 爱的侣 伴,   都 已凋    谢死      亡。    再也
  珍 贵 的友 情 枯萎,    我 也愿    和你 同      往。    当那

  5 5 1 | 1 5.   3. 4 | 5 5 5  4. 3 | 3 - 3. 5
  1 1 1 | 1 1.   1 1 | 1 1 1 5̣   | 1 - 1
```

歌曲简析： 歌曲《夏天最后一朵玫瑰》是一首古老的爱尔兰民歌，是世界上广为流传的爱尔兰抒情歌曲。是德国电影《英俊少年》的插曲，经过作词、作曲家的演绎，这首歌百年不衰。歌曲抒情委婉、包含着丝丝哀愁，它不仅激起了许多伟大作曲家的灵感，更得到了众多歌唱家的青睐，以至传唱百年而不衰。

演唱提示： 歌曲为四声部混声合唱，$\frac{3}{4}$拍，降E大调的单乐段歌谣体，共八个乐句，16个小节，其中第1到4,5,8,13至16小节旋律完全相同，整个歌曲的音程仅仅只有一个八度，歌曲具有很强的感染力，也令许多作曲家十分感兴趣。

思考题

1. 合唱练习曲在合唱练习中的不同作用是什么？
2. 合唱练习曲的作用与普通视唱练习的作用有何不同？

第六章 歌 曲

第一节 中外歌曲

1. 五十六根琴弦连北京

卢云生词
珊 卡曲

$1=\flat D$ $\frac{2}{4}$

喜悦地

(3553 5153 | 5171 2 | 2225 2 5 | 1112 3 | 3553 5153 | 5171 2 |

5511 2321 | 1010) ‖: 3553 5 | 5653 10 | 5335 51 |

1.一个民 族 一根彩 线， 五十六个民族
2.一个民 族 一把宝 剑， 五十六个民族
3.一个民 族 一根琴 弦， 五十六个民族

5331 1 | 1 - | 1 - | 5331 15 | 1123 | 5571 22 | 110 |

五十六根线， 五十六根彩线绣河 山，绣得祖国像锦缎啰。
五十六把剑， 五十六把宝剑保江 山，祖国磐石一样坚啰。
五十六根弦， 五十六根琴弦连北京，祖国歌唱大团圆啰。

5153 5 | 5153 10 | 5 3 | 1 5 55 | 7.12 | 2225 2 5 |

耶儿依儿哟， 呀哟依儿哟， 耶 哟儿 呀儿哟,绣得祖国 绣得祖国像锦
耶儿依儿哟， 呀哟依儿哟， 耶 哟儿 呀儿哟,祖国磐 石 祖国磐石一样
耶儿依儿哟， 呀哟依儿哟， 耶 哟儿 呀儿哟,祖国歌 唱 祖国歌唱大团

3331 3 | 3331 50 | 3 1 | 1 5 55 | 7.12 | 7771 2 5 |

歌曲简析： 这是一首歌唱民族团结的赞歌。歌词形象地用"彩线、宝剑、琴弦"来比拟各族人民共同建设祖国、保卫祖国、歌唱祖国的胸怀和豪情，音乐融合了我国西南少数民族苗族、彝族等民歌的风格，旋律流畅、节奏欢快、衬词富有鲜明的民族特色，生动地表现了各族人民欢聚一堂的幸福情景。

演唱提示： 用欢快喜悦的心情，中速稍快的速度演唱，要吐字清晰，注意长音的气息支持，"▼"顿音要唱得轻巧而有弹性，要把波音、后倚音和滑音等装饰音及衬词唱准、唱好。

2. 绣 荷 包

山西民歌

| 5 5 1̂ 2 | 5̂ 4 5. | 1̂ 5̂ 6̂ 5 4 2 | 1 — | 2 5 6 |
郎是年轻汉，　　妹如花初开，　　　　收到这

| 5̂ 6̂ 4 2 1 | 1̂ 1̂ 2̂ 6 1̂ | 5̂ 4 5. | (1̂ 1̂ 6 4 | 5 0) ‖
荷包袋，　郎你要早回　来。

歌曲简析：这是在我国广泛传唱的山西民间小调，歌词生动地描写了少女为心上人绣荷包的内心活动。歌曲为上下两句结构的一段体。上句高亢明亮，下句低沉深情，旋律起伏跌宕，节奏一板一眼，情感纯朴真实，细腻动人。

演唱提示：1. 气息流动自然，声音连贯、集中、统一。
　　　　　　2. 咬字准确，吐字清晰。
　　　　　　3. 音色要明亮甜美，充分表现小调体裁的音乐风格。

3. 小 背 篓

欧阳常林词
白 诚 仁曲

1=A 4/4

甜美地 ♩=64

(7. 6̂ #5 6 — | 7 6̂ #5 6 5 3 — | 3 6̂ 6 3 2 3 3 2 1 2 2 1 7 | 7. 6̂ 5 3 5 6̂ 6 — |

6 3 2̂3̂2̂3 6̂ —) | 3̂ 6̂ 2 1 6̂ 0 | 6̂ 3 3̂6̂2̂1 6̂ 0 | 3 3 5 6. 6̂ 5 3 |
　　　　　　　　　1. 小　背　篓　晃　悠　悠，　　笑声中妈妈把我
　　　　　　　　　2. 小　背　篓　圆　溜　溜，　　歌声中妈妈把我

5 1 2 5 3 2 3 — | 2 2 3 1 6̂ 1 | 2 #1 2 0 | 3̂ 6̂ 1 3 2 #1 2 0 |
背　下了吊脚楼。　　头一回幽幽深山中　　尝呀野果哟，
背　下了吊脚楼。　　多少次外婆家里哟　　烧呀糍粑哟，

2 2 3 1 6̂ 1 | 2 #1 2 0 | 2 6̂ 1 2 2 1̂ 6̂ 0 | 3 3 5 5 6 #5 3 3 0 |
头一回清清溪水边　　洗呀小手哟，　　头一回赶场逛了
多少次听唱山歌哟　　在呀桥头哟，　　多少次睡在背篓里

6 1 2 5 3̂2̂3 — | 2 2 3 1 7 6̂ 5 3. 3 | 3 5 6̂ 5 3 6̂ — |
山里的大世界，　　头一回下到河滩里我看了赛龙舟。
尿湿了妈妈的背，　多少次爬出背篓来我光着脚丫儿走。

```
3 6 6 #5 6 - | 3 6 6 #5 6 5 3 - | 3 3 6 6 3 2 2 3 1 7 6 |
哟                    哟              童年的岁月难忘 妈妈的

1.                                    2.
5 3 5 6 6. - :|| 5 3 6. 5 3 3 3 5 5 6 2 1 | 6. 5 3 3 3 5 5 6 2 1 |
小 背 篓。      小 背 篓。多少欢乐多少 爱，多少思念多少

6 0 3 6 6. 6 | 7 6. 7 6 5 4 3 | 2 3 2 #1 2 3 |
情，妈妈那回头的笑 脸    至今  甜在

1 7 6. 5 3 5 5 6 2 1 | 6. 5 #5 7 6 - | 5 #5 7 6 - - ||
我心头，甜在我心 头。噢噢噢，         噢噢噢。
```

歌曲简析：此歌是湖南作曲家白诚仁所作的一首广为流传的叙事性抒情歌曲，它活泼优美，富有典型的地方民族特色，形象地描绘了山区孩子童年的美好生活和天真烂漫、富于遐想的生活情景，表达了山里孩子对母爱的无限眷恋之情和对幸福生活的向往。

演唱提示：在气息的支持下，声音要唱得甜美、流畅，感情要纯朴、真挚，掌握好歌中丰富的装饰音技巧，准确把握歌曲的风格。

4. 红 梅 赞

——歌剧《江姐》选曲

阎 肃词
羊 鸣、姜春阳曲

$1=\flat B$ $\frac{4}{4}$

```
(5 6 1 3 5…… 6 5 6 5 6 5 5…… 6 5 3 2 7 2 3 5 2…… 3 5 2 7 6 5 6 3 5 -)|

5 5 3 5 5. 3 2 3 6 5 | 3. 5 2 3 2 1 1 - | 1 1 2 6 5 3. 5 6. 1 5 4 |
红岩 上红梅  开，           千里 冰霜脚下

3. 3 2 3 5 4 3 - | 2 2 3 1 2 7 6. 1 3 5 | 6 6 5 2 3 2 3. |
踩，       三九严寒何 所惧，

5 5 3 2 3 5 3 2 1 6 5 | 3 5 3 5 3 2 1. 3 2 3 | 1. 2 1 7 6 5 6 5 - |
一片 丹心向 阳开，       向阳开。
```

038

$\widehat{5\ 5\widehat{3}}\ \widehat{2\widehat{3}4}\ \dot3\cdot\ \widehat{6}\ |\ \widehat{\dot1\ 2\widehat{3}}\ \widehat{6\ 5\widehat{4}}\ 3\ -\ |\ \widehat{2\ \widehat{1}\dot2}\ \widehat{\widehat{3}\ 5}\ \widehat{\dot3\ \widehat{2}\dot1}\ \widehat{65}\ |$

红梅花儿开， 朵朵 放光彩， 昂首 怒放花万朵，

$\widehat{\dot3\ 5\widehat{6}}\ \widehat{5\widehat{4}3}\ 2\ -\ |\ \widehat{3\widehat{3}}\ \widehat{2\widehat{3}2}\ \widehat{1\ 0}\ \widehat{2\ 7\widehat{6}}\ |\ \widehat{5\cdot\widehat{6}3\widehat{5}}\ \widehat{2\widehat{3}7}\ \widehat{6\ 5\widehat{6}}\cdot\ |$

香飘 云天外， 唤醒 百花 齐 开 放，

$\widehat{\dot5\ 5\widehat{3}}\ \widehat{2\widehat{3}5}\ \widehat{\dot3\widehat{2}1}\ \widehat{65}\ |\ \widehat{4\cdot\widehat{3}\widehat{2\widehat{5}3}2}\ \overset{2}{\dot1}\cdot\ \widehat{35}\ |\ \widehat{2\ 7}\ \widehat{6\ 5\widehat{6}}\ \widehat{3\ 5}\ -\ \|$

高歌 欢庆 新春 来， 新春 来。

歌曲简析： 这是著名词作家阎肃为歌剧《江姐》创作的主题歌曲。《红梅赞》主要描写了以江姐为代表的一批战斗在秘密战线和敌人狱中的共产党员英雄的一生，是国共两党那场决定中国命运的生死搏斗的一部分。此曲以梅花来表现江姐虽为文弱女性，却有男子的壮志豪情、铁骨铮铮，《红梅赞》用优美动人的旋律，将一个共产党员的坦荡心灵和壮丽情怀直接浸入亿万人民的心中。

演唱提示： 1. 气息呼吸到位，注意临时换气口的快速灵活运用。

2. 积极调动各个歌唱器官的积极性。

3. 要情绪饱满、充满豪情地演唱此歌曲。

5. 玛 依 拉

哈萨克民歌
丁善德配伴奏

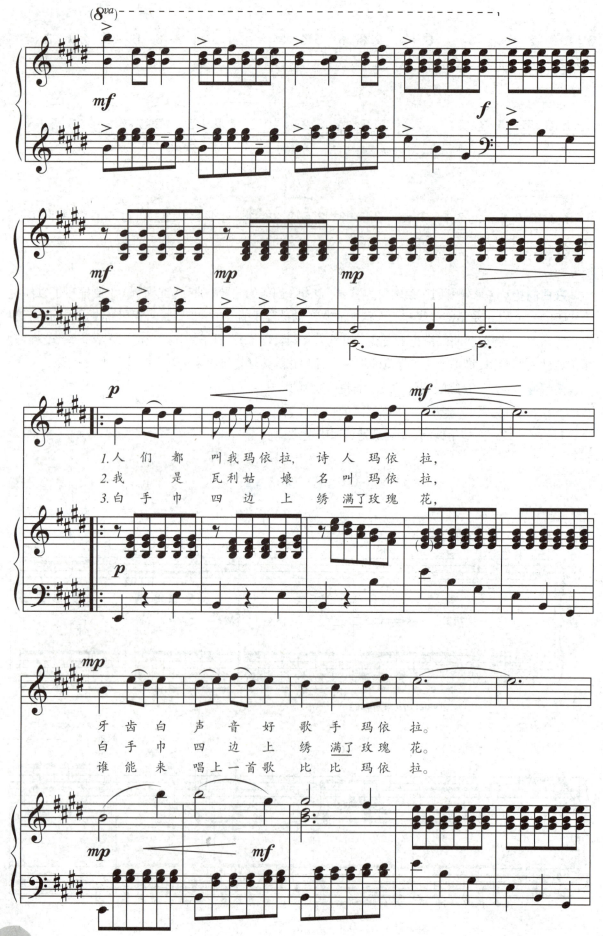

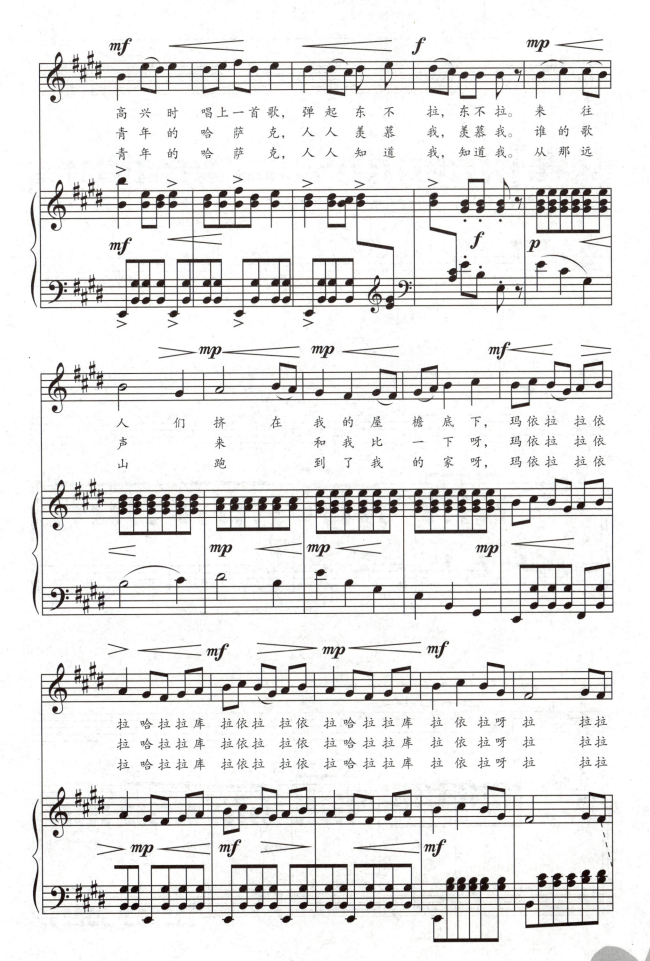

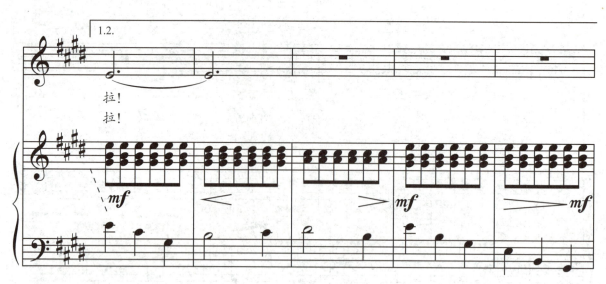

歌曲简析： 这是一首新疆哈萨克族民歌,歌曲热情奔放,具有强烈的民族特色。歌曲通过对哈萨克族姑娘玛依拉热情洋溢的赞美,反映了我国少数民族兄弟姐妹能歌善舞、明朗豁达的性格特征。歌曲分为两段体,第一段高亢明朗,富有弹性;第二段旋律较为舒缓,两段既有联系又有对比。

演唱提示： 1. 气息要求饱满、有力,对声音要有良好的支撑。
　　　　　　2. 打开喉咙,保持声音松弛通畅。
　　　　　　3. 注意把握歌曲的演唱风格与特点。

6. 牧 羊 姑 娘

荻　帆词
金　砂曲

1=♭A　2/4

中速　优美地

(2. 　3 | 6　65 | 35 23 | 1. 　2 | 5. 　3 | 2. 3 1 7̣ | 6̣. 　1 7̣ |

6̣ —) ‖: 6. 　5 | 6 1̇ 6 5 | 35 3 | 2. 　3 | 5. 　3 | 2 3 1 7̣ |
　　　　1.对　面　山　上　的　姑　　　娘,你　为　谁　放　着
　　　　2.对　面　山　上　的　姑　　　娘,那　黄　昏　风　吹　得

6̣ 1 7̣ | 6̣ — | 2. 　3 | 6　65 | 35 23 | 1. 　2 | 5. 　3 | 33 |
群　羊?　　泪　水　湿　透　了　你　的　衣　　　裳,你　为　什　么
好　凄　凉!　穿　的是　薄　薄　的　衣　　　裳,你　为　什　么

　　　　　渐慢　　　　　　　　　原速
2 3 1 7̣ | 6̣ 1 7̣ | 6̣ — | 6. 　5 | 6 1̇ 6. 5 | 35 3 | 2 — |
这　样　悲　伤　悲　伤?　　山　上　这　样　的　荒　　凉,
还　不　回　村　庄　回　村　庄?　　北　风　吹　得　我　冰　　凉,

5. 　33 | 23 1 7̣ | 6̣ 1 7̣ | 6̣ — | 2. 　3 | 6　65 | 35 23 |
草　儿　是　这　样　枯　　黄,　羊　儿　再　没　有　食
我　愿　靠　在　羊　儿　身　旁,　再　也　不　愿　回　村

```
1 - | 5. 33 | 23 177 | 6213 7 | 6 - |⁽¹·⁾(2. 3 | 6 6 5 |
粮，  主   人的 鞭儿举起了 抽在我身 上。
庄，  主   人的 屠刀闪亮亮 要宰我的

3 5 2 3 | 1. 2 5. | 3 2. 3 1 7 | 6 - ) :‖⁽²·⁾ 6 - ‖
                                              羊。
```

歌曲简析：曲调优美哀婉，深沉流畅。作者吸取了民族的音调，在民族风格方面做了有益的尝试。歌词以问答的形式，叙述了牧羊姑娘在地主压迫下的凄苦生活。

演唱提示：1. 演唱时情感要内敛、投入。
　　　　　　2. 气息流畅，声音要连贯舒展。

7. 日月和星辰

1=F 4/4

陈奎及词
郭成志曲

中速 亲切、深情地

```
(6 7 ‖: 1.  7 2 1.  6 7 | 1. 1 7 6 5 6 3  6 | 3. 4 3 2 1 2 1 2 3 3 | 7. 3 7 6 5 6  6 - )

6 6 6 5 6 7 6 3. 0 6 | 2 2 2 4 3 2 1 2 - | 6 3 4 3 2 3 2 1 0 6 | 7 7 7 2 7 6 5 6 -|
1.一样的日 月，   照着海峡两 岸，  一样的星 辰，   伴着同胞思  恋。
2.一样的日 月，   照在九州河 山，  一样的星 辰，   印在同胞心  间。

2 6 2 0 4 3 4 3 2 2 | 6. 2 3 4 3 2 3. 3 5 | 6. 5 6 7 7. | 1. 1 7 3 5 6 6 - |
你 问 黄 河，我问阿里山， 为什么    你我   总在梦中相 见？
你 问 长 江，我问日月潭， 为什么    你我   总在梦中相 见？

2 4 3 0 2 1. 2 3 | 7. 7 6 7 5 6 6. | 6 7 | 1. 7 2 1. 6 1 | 7. 6 5 6 7 3 - |
为什么 你 我 总在梦中相  见？ 啊！

                                                                    (6 7
6 6 6 5 6 7 6 - | 6 6 6 5 6 7 6 3.  6 | 2. 4 3 2 1 2 1 2 3 3 | 7. 3 7 6 5 6  6 -:‖
日月啊情 相连， 星辰啊意绵绵， 总有一天合 欢的歌儿 飘呀飘 两岸。

7. 3 7 6 5 6  6. 6 7 | 1. 7 2 1. 6 1 | 7. 6 5 6 7 3 - | 6 6 6 5 6 7 6 - |
飘呀飘 两岸。 啊！                         日月啊情 相连，
```

6 6 6 5 6 7 6 3 | 6. 2. 4 3 2 1 2 1 2 3 3 | 7. 7 7 3 5 6 6 - | 6 - - 0 ‖

星辰啊意 绵绵　　总 有一天合 欢的歌儿 飘呀飘 两 岸。

歌曲简析： 这首作品借日月和星辰抒发了海峡两岸同胞渴望合家团圆的美好愿望。曲式为二段体，第一段节奏新颖独特，旋律缠绵委婉，表现了一种浓浓的思念之情；第二乐段高昂激动，将音乐推向高潮，深刻地体现了海峡两岸的骨肉之情。

演唱提示： 1. 气息要平稳深沉，声音要连贯流动。

2. 腔体充分打开，高中低声区的声音要统一。

3. 三连音的演唱一定要准确，吐字清晰。

4. 用内心的情感来演唱作品，才能演绎作品的内在情景。

8. 祖国，今生为了你

（女声独唱）

许冬子词
任秀岭曲

1=F 或 ♭E 4/4

亲切、深情、赞美地

(0 3 5 | 6 1 1 7 6 6 3 5 6 1 | 7. 2 7 2 5 6 - | 6 1 6 6 5 6 3 | 2 3 2 3 6 1 -)

5 5 6 5 3 2 3 | 2 6 7 6 - | 1. 7 6 6 6 5 6 3. 3 | 2 3 5 3 2 2 - |

1. 把一 颗滚烫的心 捧给　　你，　　为 了你 我跋 涉那 千里万 里；
2. 把一 腔燃烧的情 捧给　　你，　　为 了你 我踏 碎那 遍地荆 棘；

5 5 6 5 3 2 3 | 2 5 6 7 6 - | 5. 6 1 2 3 5 6 5. 3 | 2 3 2 3 6 1. | ∨3 5 |

把一 片圣洁的爱 献给　　你，　　为 了你 我穿越那 枪林弹 雨， 啊，
把一 束最美的花 献给　　你，　　为 了你 我笑 傲那 风霜雪 雨， 啊，

6 1 1 7 6 6 3 5 6 1 | 7. 2 7 2 5 6 - | 5. 6 1 1 6 5 6 3 | 2 3 5 3 2 2. ∨3 5 |

祖国， 祖　国，今生为了你，　我 会在风雨 中 坚强挺 立，啊，
祖国， 祖　国，今生为了你，　我 会让生 命 绽放绚 丽，啊，

‖1. 2.　　　　　　　　　‖结束句

渐慢

6 1 1 7 6 6 3 5 6 1 | 7. 2 7 2 5 6 - | 6 1 6 6 5 6 3 | 2 3 2 3 6 1 - ‖ 5. 6 2 6 1 - ‖

祖国， 祖　国，今生为了你， 我 会在泥泞 中 奋力崛 起。 点亮奇 迹。
祖国， 祖　国，今生为了你， 我 会让拼 搏点亮奇 迹。

歌曲简析：此曲节奏舒缓，旋律优美流畅，表达了华夏儿女对祖国的一片赤诚之心。

演唱提示： 1. 气息平稳、流畅。

2. 在呼吸的支持下，打开、调节共鸣腔体，声音松弛、明亮、甜美。

3. 注意把握歌曲风格，力争做到声情并茂。

9. 一抹夕阳

——歌剧《伤逝》选曲

王　泉、朝　伟词
施　光　南曲

1=G 2/4

稍慢

| 3 |
| 7 7 6 5 | 5 - | 5 0 | 5̣ 6 6 5̣ | 3 - | 3 5 5̣ 1 2 | 3 - | 2 3 3 1 | 2 6̣ 1 |
明亮的星。　　一抹夕阳　映照窗棂，串串藤花 送来 芳

| 1̣ 5̣ 6̣ 5 | 3 - | 5̣ 2 2 1 | 2. 3 | 5 1 1 3. 2 | 2 - | 6̣ 2 2 2 3 | 0 2 6̣ 1 |
馨。　　望着窗前　熟悉的身　影，　我的心啊 难以平

　　　　　　　rit.
| 7̣ 5. | 5̣ 0 | 0 3 5 6. 6 5 2 0 | ⁴⁵₄ 4. 3 5 - | 5 - | 5 0 ||
静，　　我的心啊难以　平　　静。

歌曲简析： 这是施光南所作歌剧《伤逝》（根据鲁迅同名小说改编）中的选曲。施光南，是我国著名作曲家，他所创作的歌曲《打起手鼓唱起歌》《祝酒歌》《在希望的田野上》等，在全国广为流传。这是歌剧《伤逝》中女主角子君的一段抒情唱段，全曲分成四个乐段，第一乐段曲调优美、抒情，富于歌唱性；第二乐段和第三乐段节奏变化相对丰富，音乐起伏较大，充满了强烈的戏剧性；第四乐段和第一乐段间基本相同，使整个乐曲前后呼应，风格统一。整首作品细致而深刻地揭示了主人公的内心世界和对美好爱情的追求和向往。

演唱提示： 1.气息要控制到位，使声音连贯流畅。
　　　　　　2.咽腔充分打开，以良好气息的支持演唱高音。
　　　　　　3.注意节奏的准确和力度的变化。
　　　　　　4.把握歌曲风格，力求准确表达主人公的内心活动。

10. 渔 光 曲

——电影《渔光曲》插曲

安　娥词
任　光曲

1=C 4/4

(1 - - 5̣ | 2 - - 5̣ | 5 - - 3 | 1 - - 0) | 1 - - 5̣ | 2 - - 5̣ |
　　　　　　　　　　　　　　　　　　　　　　　　1.云　儿　飘　在
　　　　　　　　　　　　　　　　　　　　　　　　2.东　方　现　出

| 5 - - 3 | 2 - - 3 | 3 - - 2 | 6̣ - - 2 | 1 - - 6̣ | 5̣ - - - |
海　　　　空，　　鱼　儿　藏　在　水　　　中，
微　　　　明，　　星　儿　藏　入　天　　　空，

| 6̣ - - 5̣ | 1 - 1 6̣ | 5̣ - - 3 5 | 6̣ - - - | 5 - - 3 | 6̣ - 6̣ 3 |
早　晨　太阳里晒　鱼　网，　　　　迎　面　吹过来
早　晨　渔船儿返　回　程，　　　　迎　面　吹过来

声乐（二）

```
2 - - 5 | 1 - - 0 | (1 - - 5̣ | 2 - - 5̣ | 5 - - 3 | 1 - - 0) |
大      海  风。
送      潮  风。

6̣ - - 5̣ | 1 - - 6 | 2 - - 1 | 3 - - - | 5 - 6 3 | 2 - 2 3 |
潮    水   升，  浪   花   涌，   渔  船儿  飘  飘
天    已   明，  力   已   尽，   眼  望着  渔  村

6 - 6 3 | 5 - - - | 6̣ - - 1 | 2 - - - | 3 - - 5 6 | 3 - - - |
各  西 东，       轻    撒  网，      紧  拉  绳，
路  万 重，       腰    已  酸，      手  也  肿，

6 - 6 3 | 2 - 2 3 | 5 - 5 6̣ | 1 - - 0 | (1 - - 5̣ | 2 - - 5̣ |
烟  雾 里  辛 苦 等  鱼    踪！
捕  得 了  鱼 儿 腹  内    空！

5 - 5 6̣ | 1 - - 0) | 1 - - 2 | 6̣ - - 5̣ | 3 - - 2 | 3 - - - |
                 鱼    儿 难   猜 稻   税  重，
                 鱼    儿 捕   得 不   满  筐，

5 - - 2 | 3 - - 2 | 5 - - 3 | 2 - - - | 5̣ - - 6̣ | 1 - 2 6̣ |
捕  鱼  人  儿  世  世  穷，    爷  爷  留  下 的
又  是  东  方  太  阳  红，    爷  爷  留  下 的

3 - 2 5 | 3 - - - | 5 - - 5 | 6 - 5 3 | 2 - - 5 | 1 - - 0 ‖
破  鱼  网，     小   心 再  靠它  过   一   冬！
破  鱼  网，     小   心 再  靠它  过   一   冬！
```

歌曲简析： 这首歌是1934年上映的影片《渔光曲》的主题歌。歌词质朴真实，旋律委婉惆怅，描绘了20世纪30年代渔村破产的凄凉景象。音乐中饱含了渔民的血泪，感情真挚，展示了旧中国渔民苦难生活的悲惨遭遇，抒发了劳动人民心中不可遏制的怨恨情绪。歌曲是单一形象的三段结构，各段音调虽有变化，但由于统一的节奏型，相同的引子和间奏，使音乐成为一个整体。似乎是在旷远之中表露出一丝哀愁和压抑。它还通过贯穿全曲的舒缓节奏，刻画出渔船在海上颠簸起伏的形象。这些都增添了作品的艺术魅力。

演唱提示： 1. 气息要求饱满有力，并且有较好的支撑点。

2. 咬字吐字尽量清晰自然，力求字正腔圆。

3. 仔细了解歌曲的思想内容，并且努力表达到位。

11. 尼 娜

[意] G.B.帕戈莱西曲
尚 家骧译配

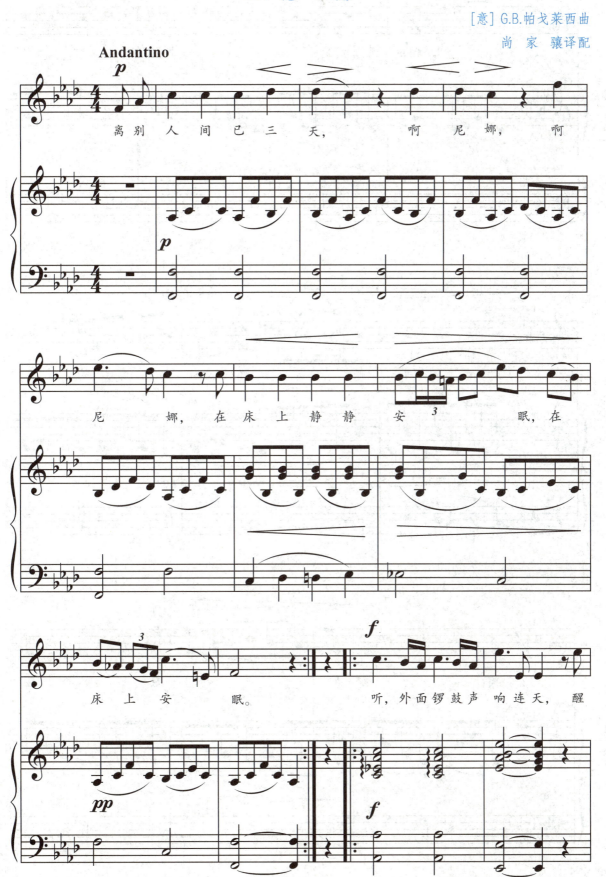

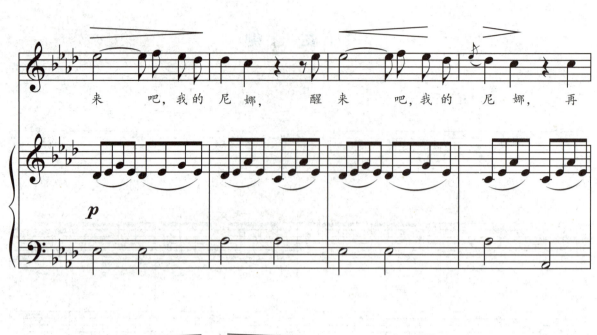
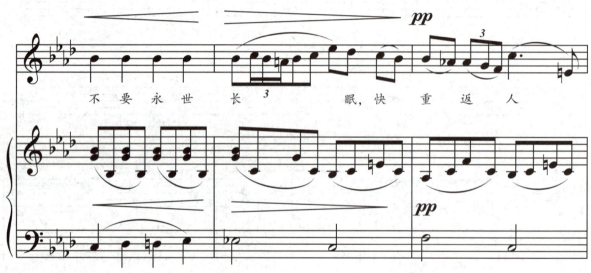
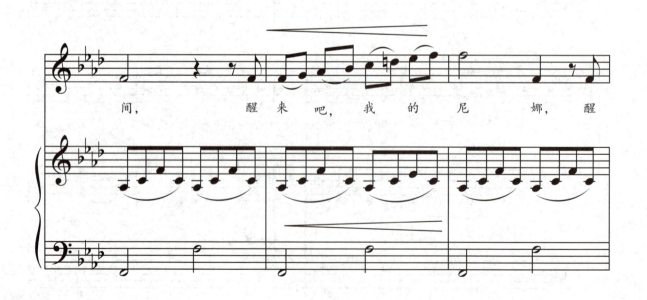

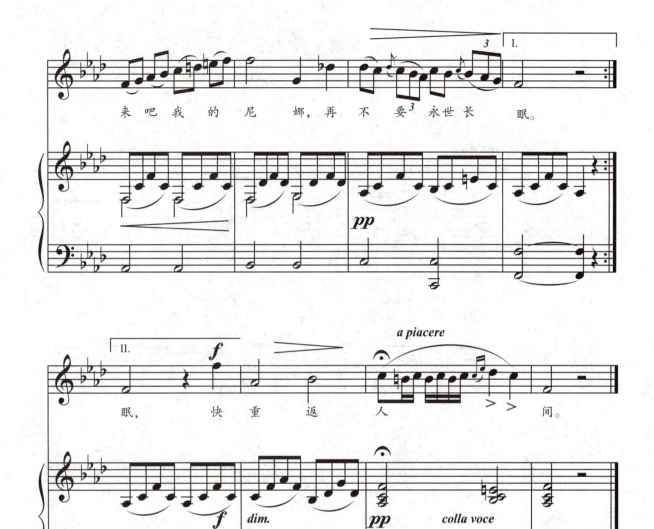

歌曲简析： 这是一首意大利歌曲，曲调平缓、流畅，表现了主人公对心爱姑娘离去的悲痛和思念。全曲分为两个乐段，第一乐段节奏舒缓，音乐平稳，表现了主人公忧郁、悲伤的心情；第二乐段节奏变化相对紧凑，旋律起伏较大，强烈反映主人公内心的一种渴望。

演唱提示： 1. 气息深沉、饱满，声音保持高位置。

2. 腔体充分打开，喉咙放松，保持良好的"管子"状态和气息的支点。

3. 通过力度的强弱变化来控制音乐的情绪，力求做到声情并茂。

12. 桑塔·露琪亚

(船歌)

[意] I.科特劳曲
尚家骧译配

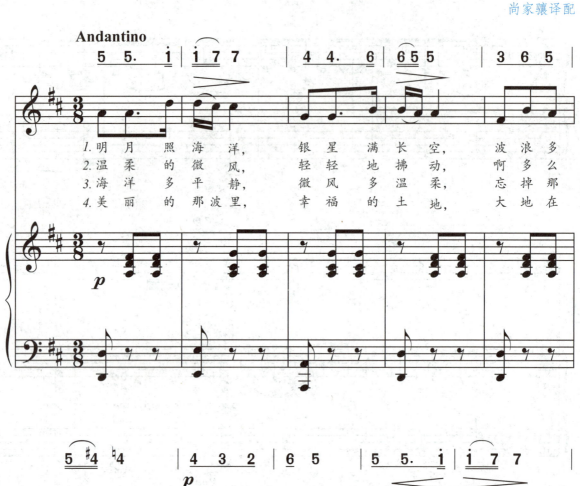

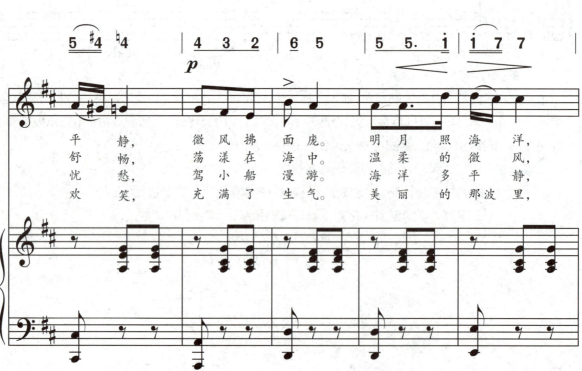

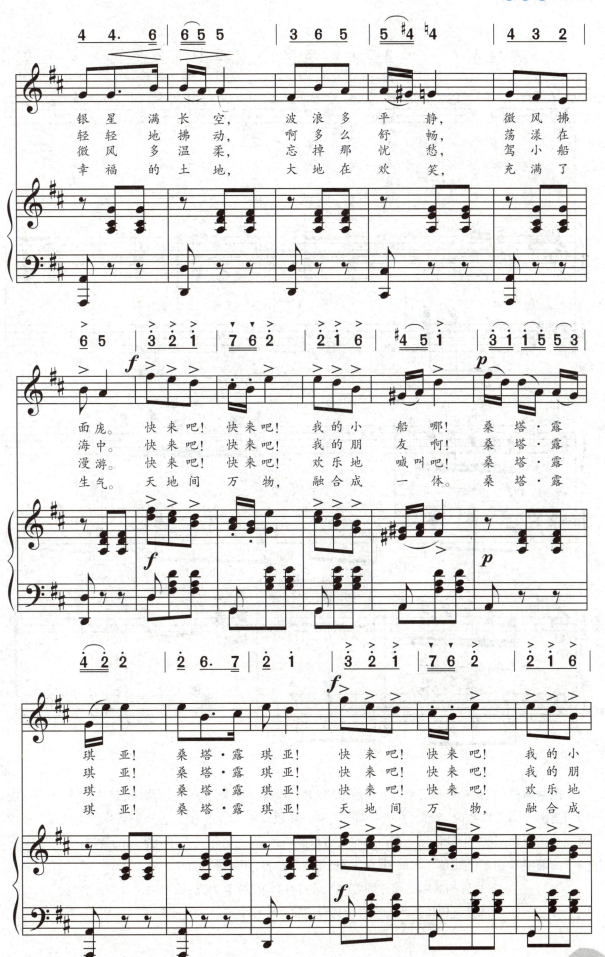

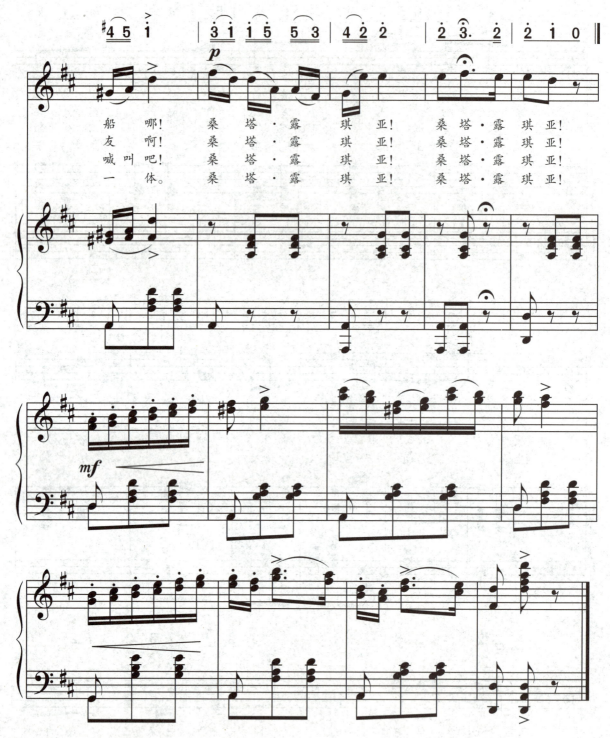

歌曲简析： 这是一首具有意大利民族风格的船歌，旋律优美流畅，歌词清新、自然，描写了小船在海面上随波荡漾的意境。全曲分为两个乐段，第一乐段旋律以级进为主，流畅的音乐线条描写了夜晚海面上的情景；第二乐段音乐具有较大的张力和推动力，表达了年轻人热爱生活的情怀。

演唱提示： 1. 气息饱满、深沉，起声干净，保持高位置，声音通畅。

2. 高音的演唱必须做到腔体充分打开，气息强有力支持，增强声音张力表现。

3. 把握船歌的节奏，使声音具有动感。

13. 祖国，你好

刘青、小明词
刘青曲

1=A 4/4
♩=126

[乐谱]

1.祖国你好，祖国你好，你的儿女都在为你祈祷。愿你家家快乐人人幸福，甜蜜蜜的好日子欢欢笑笑。
2.祖国你好，祖国你好，我们都生活在你的怀抱。愿你岁岁平安事事如意，喜洋洋的好年景热热闹闹。

你好祖国，祖国你好，天涯海角歌声起，中华大地龙腾虎跃，你好祖国，祖国你好，天南地北共祝愿，祖国明天更美好。祖国明天更美好。 D.C. D.S.

结束句
祖国明天更美好。

歌曲简析： 歌曲风格朴实自然，品位高雅。它将歌曲旋律、中国语言、民族特色与中国古典意境融于一体，并考虑到中国当代普通欣赏层的审美特点，把富有时代特色、民族精神内涵的题材及浅显易懂的歌词、宣叙吟唱般的旋律形象生动地展现出来，既有很高的艺术价值，又雅俗共赏，不仅走出了自己独特的艺术歌曲创作道路，也为外来体裁的中国化道路开拓了新的风格。

演唱提示： 1.气息应连贯流畅，声音追求自然、亲切的感觉。
2.强调吐字清晰，注意一字一音的灵活性。
3.注意力度的变化，情感表达要细腻真挚。

14. 我爱你塞北的雪

王 德词
刘锡津曲

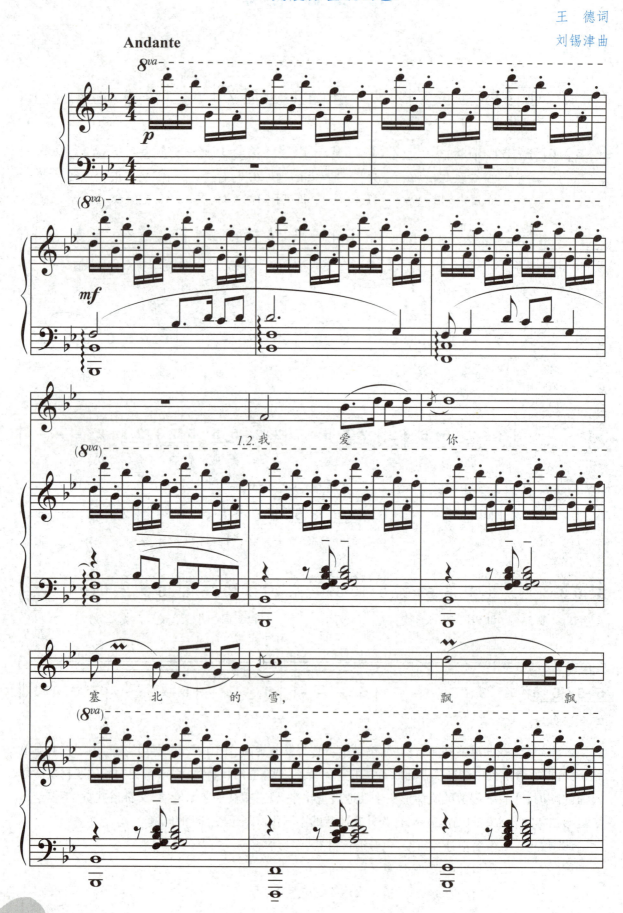

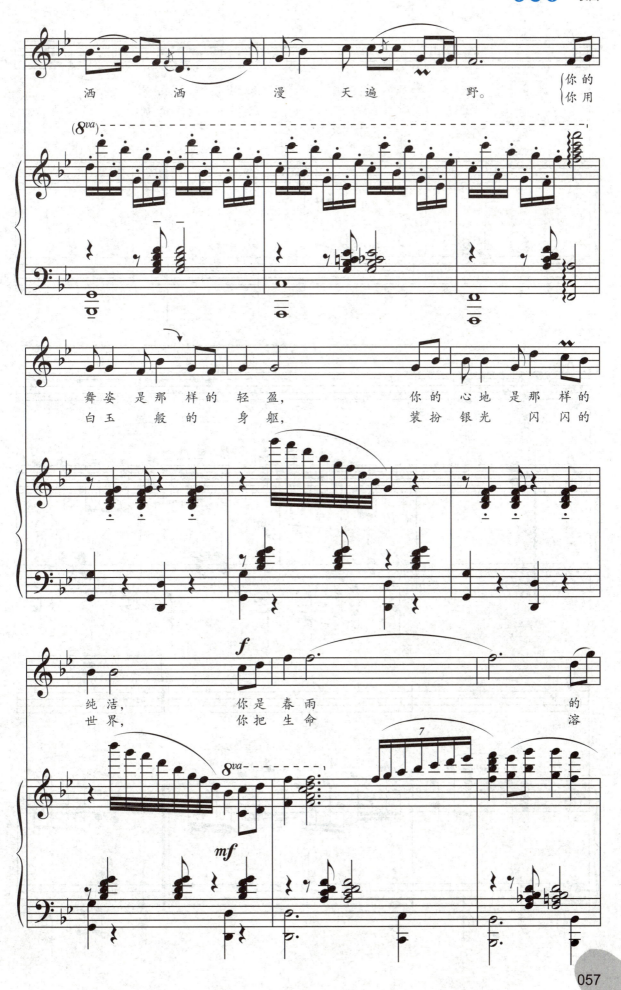

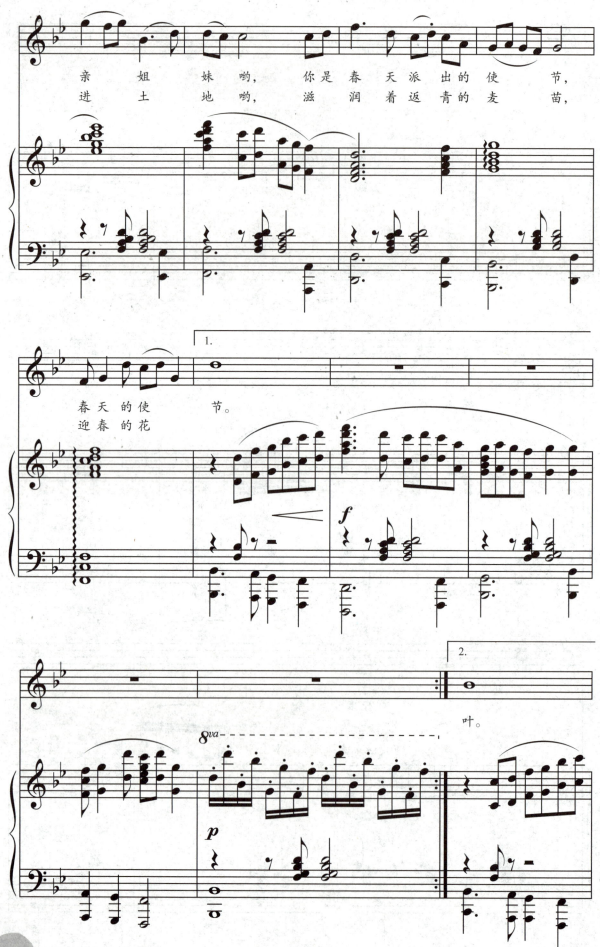

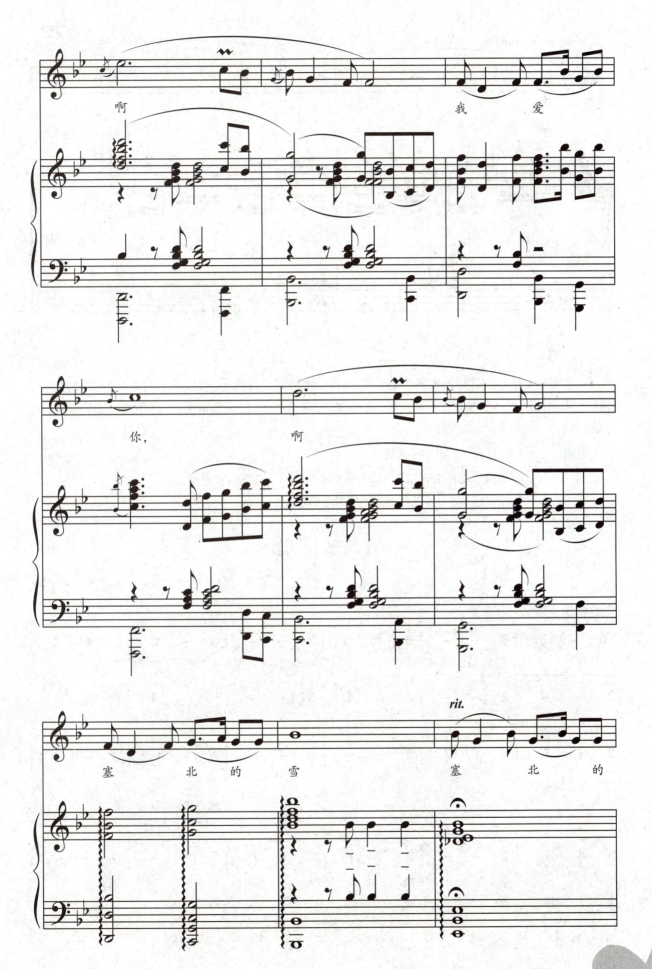

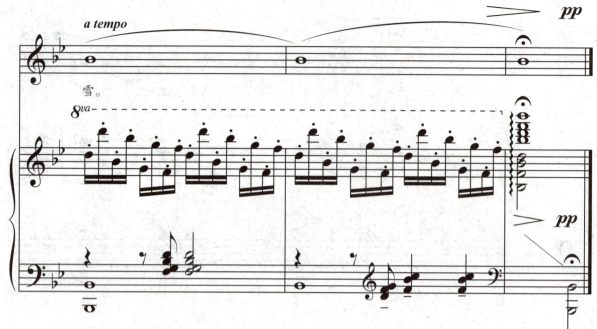

歌曲简析：这是一首抒情歌曲。引子部分的旋律采用模拟的手法,形象生动地刻画了轻盈的雪花漫天飘洒的情景。歌曲旋律舒展流畅,线条委婉,感情细腻,曲调新颖别致,优美动听,具有浓郁的民歌风格。

演唱提示：1. 气息深入平稳,喉咙放松。
2. 运用软起声的方法歌唱,头鼻腔共鸣调节要松弛,音色明亮、甜美。
3. 注意速度、力度的变化,有感情地歌唱。

15. 思　恋

1=♭A 3/4

维吾尔族民歌

中速稍慢、深切、怀念地

(3 - 3 | 6 - - | 6 #5 6 | 7 - - | 3 - 3 | 5 4 3 |

2 - - | 2 - - | 2 - 4 | 6 - - | #5 - 4 | 3 - - |

2 1 7̣ | 3 1 7̣ | 6̣ - - | 6̣ - -) | 6̣ - 1 | 3 - 3 |
　　　　　　　　　　　　　　　　　　1.百　灵　鸟　在
　　　　　　　　　　　　　　　　　　2.风　儿　轻　轻

5 4 3 | 2 - - | 3 #5 7 | 2 1 7 | 6 - - | 6 - - |
花　丛　中　　　歌　声　多　美　妙,
吹　拂　着　　　我　的　发　辫,

| 6̣ - 1 | 3 - 3 | 5 4 3 | 2 3 4 | 5 - 6 | 5 3 ⁴⁵‿4 |

我　　　唱　着　忧郁的　歌　儿　把　你　思
我　　　唱　着　忧郁的　歌　儿　把　你　思

| 3 - - | 3 - - | 3 - 3 | 6 - 6 | 6 #5 6 | 7 - - |

恋。　　　　　　心　已　随　着　歌　　声
恋。　　　　　　心　已　随　着　微　　风

| 3 3 3 | 5 4 3 | 2 - - | 2 - - | 2 - 4 | 6 - - |

飞 到 了 你 身 边，　　　　　　　清　　晨
吹 到 了 你 身 边，　　　　　　　梦　　中

| 6 #5 4 | 3 - - | 3 #5 7 | 2 1 7 | 6̇ - - | 6̇ - - |

醒　　来　把　你　思　恋。
醒　　来　把　你　思　恋。

| 3 - 3 | 6 - 6 | ⁶⁷‿6 #5 6 | 7 - - | 7 7 7 | 2 1̇ 7 |

心　已　随　着　歌　　声　飞 到 了 你 身
心　已　随　着　微　　风　吹 到 了 你 身

| 6 - - | 6 - - | 5 - 4 | 6 - - | #5 4 #5‿4 | 3 - - |

边，　　　　清　晨　醒　来
边，　　　　梦　中　醒　来

结束句

| 2 1̇ 7 | 3 1̇ 7 | 6̇ - - | 6̇ - - ‖ 2 - 4 | 6 - - | 6 #5 4 |

把　你　思　恋。　　　　　　啊，
把　你　思　恋。

ppp

| 3 - - | 2 1̇ 7 | 3 1̇ 7 | 6̇ - - | 6̇ - - | 6̇ - - | 6̇ - - ‖

啊！

歌曲简析：这首新疆维吾尔族民歌，以律动感较强的 $\frac{3}{4}$ 拍节奏、幽远绵长的旋律线，牵动着人们去感受帕米尔高原的灿烂阳光、皑皑白雪和辽阔的西域美丽景象，深情的歌词抒发了对恋人的绵绵思念之情。此曲为带尾声的二段体曲式结构。

演唱提示：这首歌曲音域较宽，接近两个八度，演唱时要注意声音位置及音色的统一，把握好多处变化音的音准，声音的力度控制力求张弛有度、收放自如。

歌曲简析： 歌曲借又唱浏阳河来唤起人们对曾经在20世纪脍炙人口的《浏阳河》的记忆。这首歌表达了对以毛泽东同志为首的老一辈无产阶级革命家的感激和崇敬，也表达出当代人勇于开拓进取的自信心和革命的情怀。歌曲为两段式，A段旋律流畅质朴，具有浓郁的湖南民族音调的特点，唱出了对家乡的赞美和对往日的无限眷恋。B段使用了《浏阳河》的主题音调，旋律不仅清新自然，且明快婉转，结束句的衬词更体现出乡音乡情的独特的韵味。

演唱提示： 演唱时注意把握好湖南民歌音乐元素的地方特色，咬字要求清晰，语调亲切，尽量保持高位置的头腔共鸣，使音乐连贯柔美、清亮圆润。

17. 月下情歌

曾宪瑞词
马　烁曲

$1=B$　$\frac{2}{4}$

$\quad\quad =56$

深情、甜美、情谣风格

声乐（二）

（乐谱部分）

歌曲简析： 这是首表现青年男女甜蜜爱情的歌曲。生动的旋律、纯朴的歌词表达了阿妹对阿哥的一片深情和对美好未来的向往，全曲自始至终洋溢着爱情的喜悦之情。作品为二段体的曲式结构，节奏自然流畅，旋律清新，音区较高，音域较宽，这就要求演唱时要具有一定的气息控制能力与声音技巧。

演唱提示： 演唱这首以民歌形式创作的艺术歌曲，要善于运用科学的发声技巧，使声音具有高泛音的头腔共鸣，明亮且圆润，中声区注意运用面罩共鸣，使声音清亮柔美，高潮部分的连续高音，声音要有力度变化及层次起伏的对比。

18. 一杯美酒

维吾尔族民歌
艾克拜尔词

1=A 2/4

中速 热情

(0 6 6 6 3 | 0 3 4 3 2 | 0 1 2 3 5 4 | 0 3 3 3 3 | 0 1 1 7 1 6 |

0 4 4 3 4 2 | 6.7 1 3 7 1 7 6 | 6.7 1 3 7 1 7 6 | 6 6 6 3 6 | 6 6 6 3 6)|

0 6 6 6 3 | 3 3 4 3 2 1 | 1 2 3 4 5 4 | 4 3 3 3 | 3 — |
我的爱情 像杯美酒， 一杯美 酒，

0 1 1 7 6 | 6 5 4 3 2 | 2 1 3 7.1 7 6 | 6 6 6 6 | 6 — |
心 上人 请你把它 接 受。

0 2 3 4 4 | 4 4 4 4 3 2 | 0 6 6 #5 4 | 3.4 3 2 3 | 0 6 7 1 3 |
天山上的 雄鹰只会 盘旋不飞 过山顶， 情人围

3 7 1 7 6 3 | 3 3 3 1 7 6 | 6 6 6 | 6 — | 6 — | 6 — |
绕着我 不愿离 走。 啊，

0 6 7 6 4 6 | 6̇ 3 — | 3̇ — | 0 2 3 4 4 | 4 4 4 4 3 2 | 0 6 7 6 4 |
情 人 啊！ 你的花容 月貌时刻 吸引着

4 3 3 | 0 2 3 4 4 | 4 4 5 4 3 2 | 0 6 7 6 4 | 3.4 3 2 3 |
我， 我在为你 尝受悲 苦，

0 1 1 1 3 | 3 7 1 7 6 3 | 3 3 3 1.2 7 6 | 6 6 6 :‖ 0 2 2 2 3 |
请你接受 我心灵的 一杯美 酒。 一杯美酒，

3 1 2 3 3 | 3 1 3 7.1 7 6 | 6 6 6 | 0 1 1 7 6 6 | 6 5 4 3 2 |
一杯甜酒， 一杯香 酒， 喝了它 准会把你

```
   1.              2.
2 1 3 7. 1 7 6 | 6 6 6 : | 6 6 6 | 6 - | 6 - | 6 0 ||
醉           透。      透。
```

歌曲简析：《一杯美酒》是一首脍炙人口的维吾尔族风格韵味的抒情歌曲。歌曲具有典型的弱起节奏形态和富有动律感的切分节奏型，歌曲中节奏多以小的切分和弱起节奏为主，附点节奏为辅，在节奏的反复应用中体现了维吾尔族音乐的特性。动力性的节奏和优美的旋律相结合，创造出了富有民族性、抒情性的歌曲，充分体现出维吾尔族人民朝气蓬勃、热情奔放的性格。

演唱提示：歌曲的音区跨度不大，在九度范围内，音区容易统一。演唱时重点把握好切分节奏、弱起节奏的特点和规律，突出新疆维吾尔族歌曲的特点，歌曲演唱声音要灵活，装饰音的地方声音要圆润，注意强弱的对比，气息要连贯。

19. 好 日 子

车　行词
李　昕曲

1=E 4/4
♩=126

(简谱略)

开心的锣　鼓敲出年年的喜　庆，
门外的灯　笼露出红红的光　景，

好看的舞　蹈送来天天的欢　腾，阳　光　的
好听的歌　儿传达浓浓的深　情，月　光　的

油　彩涂红了今天的日　子哟，生活的花朵是我们的笑
水　彩涂亮了明天的日　子哟，美好的世界是我们的心

容，　　　　　　　　哟，　　　　　　今天是个
中，　　　　　　　　哟，　　　　　　今天是个

$\widehat{6\ 7}6\ 3\ 0\ |\ \widehat{3\ 3}\ \widehat{2\ 2}\ \widehat{1\ 7}\ \widehat{6\ 7}63\ -\ |\ 5.\ \widehat{5\ 6}\ 6\ |\ \dot{6}.\ \widehat{3\ 2}\ \widehat{1\ 2}\ |$

好日子， 心想的事儿 都能成， 今天是个 好 日子,打
好日子， 千金的光阴 不能等， 明天又是 好 日子,赶

$3\ 6\ 7\ -\ |\ 7\ -\ -\ -\ |\ 7\ -\ -\ 7\ |\ \dot{2}\ -\ \widehat{7\ 6}\ 5\ |\ 6\ -\ -\ -\ |$

开了家 门 咱迎春 风。
上了盛 世 咱享太 平。

结束句

$6\ -\ -\ -\ \colon\|\ \dot{1}.\ \widehat{\dot{1}\ \dot{1}}\ \widehat{\dot{2}\ 7}\ |\ \widehat{6\ 7}63\ -\ |\ \widehat{3\ 3}\ \widehat{2\ 2}\ \widehat{1\ 7}\ |\ \widehat{6\ 7}63\ -\ |$

今天是个 好日子， 心想的事儿 都能成，

$\dot{1}.\ \widehat{\dot{1}\ \dot{1}}\ \widehat{\dot{2}\ 7}\ |\ \widehat{6\ 7}63\ -\ |\ \widehat{3\ 3}\ \widehat{2\ 2}\ \widehat{1\ 7}\ |\ \widehat{6\ 7}63\ -\ |\ 5\ 5\ 5\ 5\ \widehat{6}\ |$

明天又是 好日子， 千金的光阴 不能等， 今天明天都是

$\dot{6}.\ \widehat{3\ 2}\ \widehat{1\ 2}\ |\ 3\ 6\ 7\ -\ |\ 7\ -\ -\ -\ |\ 7\ -\ -\ 7\ |\ \dot{2}\ -\ -\ 3\ |$

好 日子,赶 上了盛 世 咱享

$7\ -\ \widehat{7\ 2}\ 6\ |\ 6\ -\ -\ -\ |\ 6\ -\ -\ -\ |\ 6\ -\ 0\ 0\ \|$

太 平。

歌曲简析：这是一首歌颂美好生活的歌曲，它旋律优美流畅、节奏欢快，欢乐祥和的节日气氛贯穿全曲,表达了人们对生活的无比热爱。

演唱提示：在气息的支持下，始终保持声音的自然流畅、甜美，表达出欢快的情绪色彩。

20. 小河淌水

云南民歌
黎英海配伴奏

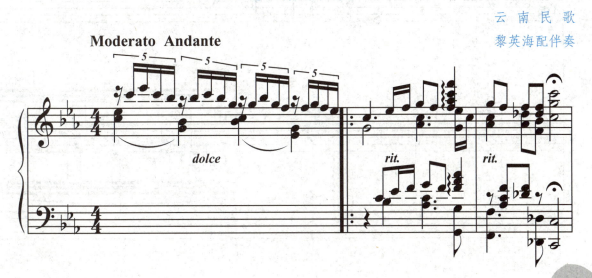

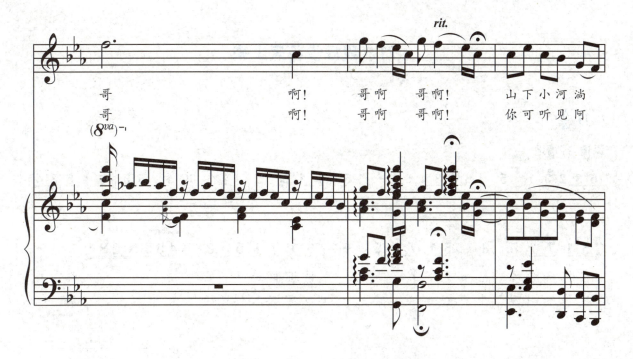

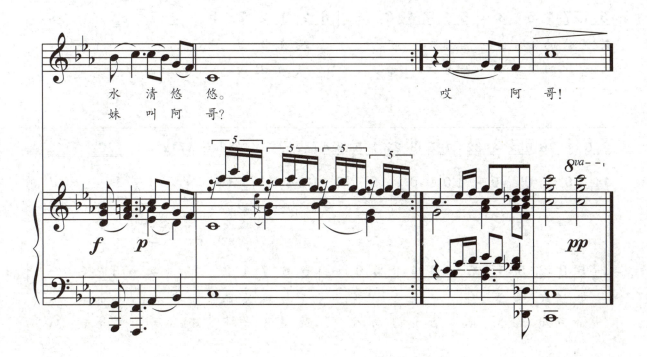

歌曲简析： 这是一首优美动听的云南民歌，旋律深情，歌词亲切感人。曲式为一段体，调式为民族五声羽调式，调性暗淡柔和，深刻地表现了恋人之间的款款深情和悠悠思念。

演唱提示： 1. 气息要平稳、流畅，保持明亮、清新。

2. 咬字准确，吐字清晰，力求字正腔圆。

3. 注意对变换拍子的把握。

21. 我像雪花天上来

晓 光词
徐沛东曲

$1=D$ $\frac{4}{4}$

深情 抒情地

(5 3 2 3 1 5 | 6 4 3 4 6 - | 5 6 7 1 2 5 | 4. 3 2 1 5 3 | $\frac{2}{4}$ 1 5 3 4) |

$\frac{4}{4}$ 5 1 7 1 5 3 | 5 1 7 1 5 - | 5 1 7 1 5 3 | 4 5 6 6 2 3 4 5 - |

1. 我像一朵雪花 天 上 来， 总想飘进你 的 情 怀。
2. 我像一片秋叶 在 飘 零， 多想汇入你 的 大 海。

5 1 7 1 5 3 | 5 1 7 1 6 - | 6 2 #1 2 7 5 | 4 5 3 2 1 - |

可是你的心 扉 紧锁不 开， 让我在外孤独 徘 徊。
可是你的眼 里 写着无 奈， 把我的爱浸入

[1. (3 5 1 2 |

3 5 1 7 6 5 2 4 3 2 | 1 5 3 2 1 5 3 4) |
1 0 0 0 | 0 0 0 0 :‖

[2. (1 3 4 5 1 7 1 2 | 1 7 6 7 1 7 1 2)
4 5 3 1 - | $\frac{2}{4}$ 1 - :‖

浓浓 悲哀。

‖: $\frac{4}{4}$ 5 3 2 3 1 5 | 6 4 3 4 6 - | 5 6 7 1 2 5 | 4. 3 2 3 - |

难道我像雪花 一朵雪 花， 不能获得阳光 炽 热的爱。
你可知道雪花 坚贞的向 往， 就是化作水珠也渴 望着爱。

5 3 2 3 1 5 | 6 4 3 4 6 - | 5 6 7 1 2 5 | 4. 3 2 1 - :‖

难道我像秋叶 一片秋 叶， 不能获得春天 纯 真的爱。
你可知道秋叶 不懈的追 求， 就是化作泥土也追 寻的爱。

3 2 2 1 1 7 6 | 3 4 5 6 5 5 - | 6 7 1 7 6 7 1 7 | 5 3 3 2 3 2 - |

啦啦啦啦啦 啦啦我的情 怀， 啦啦啦啦啦啦啦我的大 海，

歌曲简析： 歌曲《我像雪花天上来》是在1996年第七届青年歌手大赛上，由徐沛东作曲、晓光作词、戴玉强首唱并获青年歌手大赛二等奖的艺术歌曲。歌曲旋律优美动听，歌词采用拟人化的手法，把自己和雪花、秋叶融为一体，比喻贴切，意境优雅，意味深长。

演唱提示： 演唱时，注意气息的流动，声音力求圆润、连贯、通畅。演唱时要"以情带声，声情并茂"，中间段高音部分的演唱要富有激情，吐字要清晰、情感真切自然。

22. 再见吧！妈妈

（男声独唱）

陈克正词
张乃成曲

1=F 3/4

中速

声乐（二）

```
1 - 5 | 1̇ - 1̇ | 7 - 6̲ 6̲ | 6̃ 5 - | 5 - 5 |
发。  你  不  要  悄  悄  地  流  泪，      你
     看 山  茶  含  苞  欲  放，          怎

1̇ - 1̇ | 7 - 6 | 6̃ 5 - | 5 - 5 | 6 - 6 |
不  要  把  儿   牵  挂。         当  我  从
能  让  豺  狼   践  踏。   假 如  我  在

6̲ 6̲ 5 | 4̲ 4̲ 3 | 2 - 5̲ 5̲ | 6̣ - 5̣ | 3 - 2̲ 2̲ |
战 场 上  凯 旋  归  来，  再 来 看   望   亲  爱 的
战 斗 中  光 荣  牺  牲，  你 会 看   到   盛   开 的

2̃ 1 - | 1 - 5 | 1̇ - 1̇ | 1̇ 1̇ 5 | 4̲ 4̲ 3 |
妈  妈。    当  我  从  战  场  上  凯 旋  归
茶  花。    假 如  我  在  战  斗  中  光 荣 牺

2 - 5̲ 5̲ | 6̣ - 5̣ | 3 - 2̲ 2̲ | 2̃ 1 - | 1 - - |
来，再 来 看   望   幸  福 的  妈  妈。
牲，你 会 看   到   美  丽 的  茶  花。

1̇ - - | 7 - 6 | 6̃ 5 - | 5 - - | 6 - - |
啊，                              啊，
啊，                              啊，

5 - 6 | 5̲ 4̲ 3 - | 3 - 5̲ 5̲ | 6̣ - 5̣ | 3 - 2 |
       我 为 妈   妈   擦  去
       山 茶 花   会   陪  伴 着
```

1.
```
2̃ 1 - | 1 - (5 :‖
泪 花。
```

2.
```
2̃ 1 - | 1 - 5 | 1̇ - 7̲ 1̇ |
妈 妈。       啊，

2̃ - 1̇ | 1̇ 7 - | 7 - 5 | 6 - 7̲ 1̇ | 7 - 6 |
啊，
```

第六章 歌曲

$\stackrel{\sim}{6}$ 5 - | 5 - 5 | 5. $\underline{3}$ 6 | 5 - 5 | 5. $\underline{1}$ 3 |
　　　　　　　　　　军　号　已　吹　响，　　　钢　枪　已　擦

2 - $\underline{5}$ | 6. $\underline{5}$ 5 | 3 - $\underline{5}$ | 6. $\underline{5}$ 2 | 1 - - |
亮，　　行　装　已　背　好，　　部　队　已　出　发。

(X XX X X X | X XX X X X | X XX X X X | ✕ -) $\underline{5}$ | 6 - 5 |
　　　　　　　　　　　　　　　　　　　　　　　　　　　　　再　见　吧！

3 - 2 | $\overset{\frown}{2}$ 1 - | 1 - $\underline{5}$ | 6 - $\underline{5}$ | 3 - 2 |
妈　　　妈，　　　　　　再　见　吧！　妈

$\stackrel{\sim}{2}$ 1 - | 1 - 5 | 5 - 3 | $\overset{\frown}{6}$ - 5 | 5 3 - |
妈，　　　　　　再　见　吧！　妈　　　妈，

3 - - | 6 - - | $\dot{1}$ - - | $\dot{1}$ - - | $\dot{1}$ - - |
妈　　　　　　　　　妈！

$\dot{1}$ - - | $\dot{1}$ - - | $\dot{1}$ - - | $\dot{1}$ - - | $\dot{1}$ - - ‖

注：反复第二段词时，可省略 ⌐─┐ 中的八小节。

歌曲简析：这是一首优秀的军旅歌曲。歌曲再现了英雄的子弟兵在奔赴战场前的深情告别，告别亲爱的妈妈。歌曲的歌词朴实无华，形象生动，旋律优美抒情，恰到好处地表现了一名战士的英雄情怀，这是一首革命英雄主义的颂歌。

演唱提示：1. 控制好气息，使得情感饱满，保持声音的抒情、连贯、流畅。
　　　　　　2. 把握好三拍子的流动感，波音的细微处要处理好。
　　　　　　3. 始终保持好高位安放的状态，使得情之所至，感人至深。

23. 西班牙女郎

[意]V.奇阿拉词曲
佚 名译配

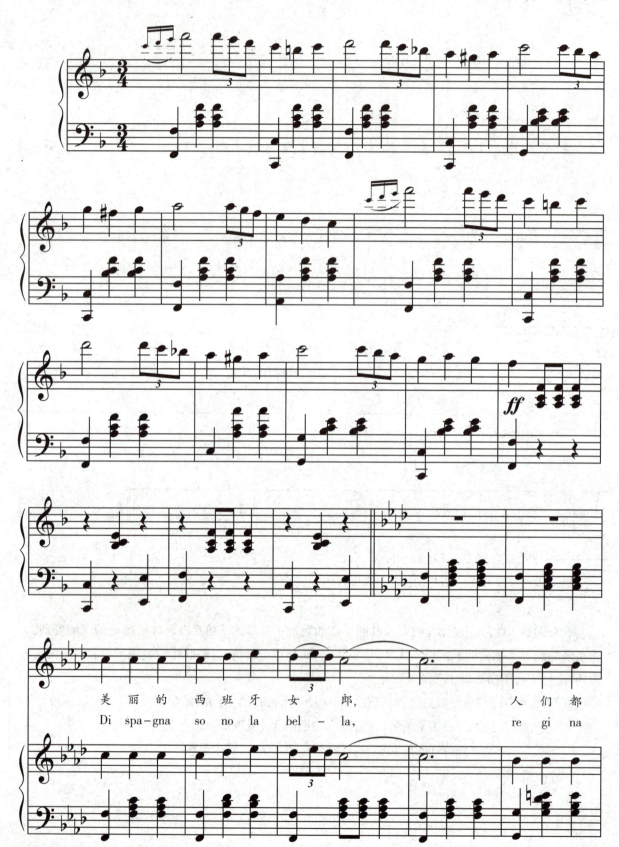

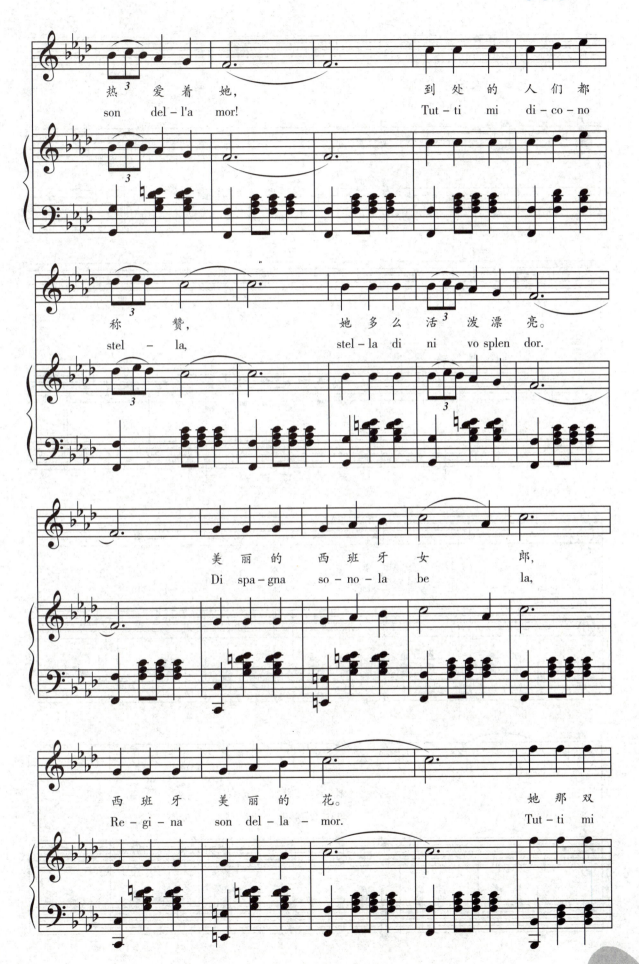

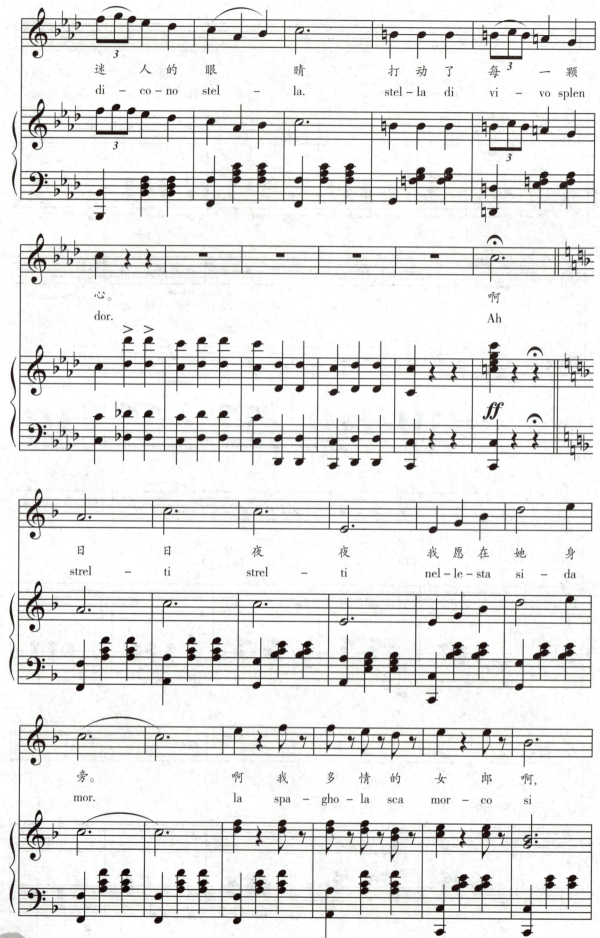

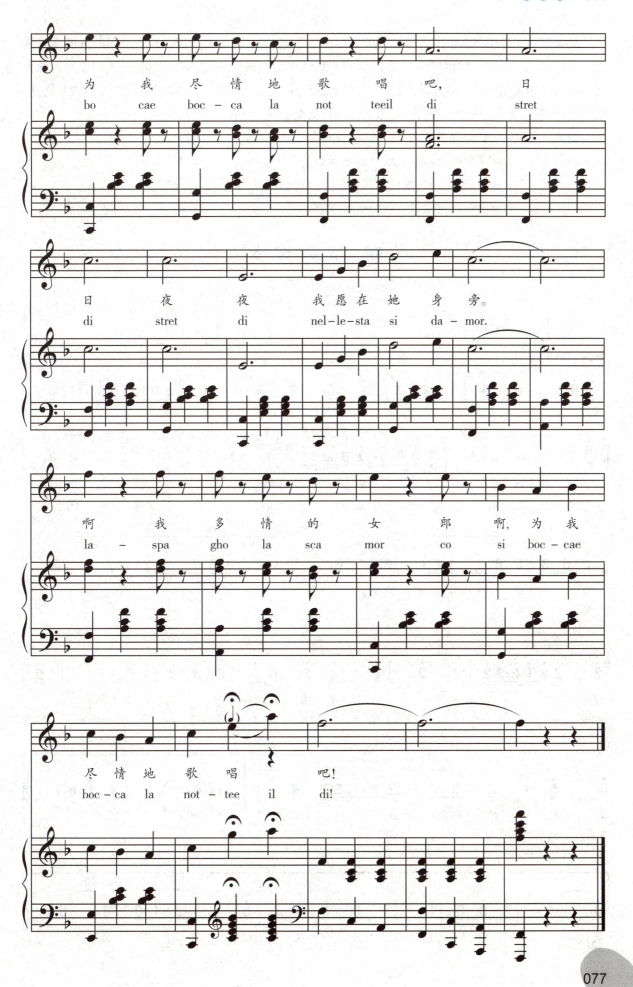

歌曲简析： 这首西班牙民歌情绪饱满，十分热烈。全曲由两个大的段落构成。第一段旋律以级进为其特点，节奏鲜明，显得坦率真挚，尤其是该段落结束时的变化音，形成离调，给人以新颖和独特感。第二段落采用复乐段结构，在同主音大调上展开，长短交错的节奏，跳动的音调以及调式变化，使旋律十分明亮、激昂，感情炽热、奔放，给人以美的感受。

演唱提示： 1. 气息要深沉饱满，保持声音高位集中。

2. 吐字清晰，节奏明快，使音乐流畅连贯。

3. 腔体充分打开，喉咙放松，使声音饱满有力。

4. 体会歌曲情绪，使演唱热情、活泼。

24. 情深谊长

——音乐舞蹈史诗《东方红》选曲

王印泉词
臧东升曲

1=C 9/8 6/8

中速 亲切

(乐谱内容)

1. 五彩云霞空中飘，天上飞来金丝鸟，哎！哎！红军是咱们的亲兄弟，长征不怕路途遥。革命的花儿开在咱心窝。

2. 索玛花儿一朵朵，红军从咱家乡过，哎！哎！红军走的是革命的路，革命的花儿开在咱心窝。

歌曲简析：这首歌创作于1964年。作为国庆献礼歌曲，《情深谊长》以抒情的旋律、深情的歌词，表达了红军到来时彝族同胞的喜悦心情，反映了红军和彝族人民的鱼水深情，50多年来经久不衰，成为一首世纪经典歌曲。

演唱提示：1. 气息深沉流畅，声音舒展连贯。

2. 强调声音的起伏和强弱对比。

3. 注意情感表达要积极到位，努力追求以细腻优美的感觉演唱。

25. 共产党好，共产党亲

宋军 词
雷雨声、杨光、郑仁 曲

1=F 3/4 2/4

明朗、热情地

| 5 5 1 7 1 2. 3 | 5 5 1 7 1 2 | 2/4 2 2 5 #4 5 | 6 5 | 4 3 1 2 | 2 — |

1. 共产党 好，共产党 亲，共产党和 人民 心连心。
2. 共产党 好，共产党 亲，共产党和 人民 情意深。

| 3/4 5 5 1 7 1 2. 3 | 5 5 4 3 1 2 | 2/4 3 2 3 1 7 | 6 2 0 | 1 7 6 7 5 | 5 — |

共产党 好，共产党 亲，共产党 是咱的 带路人。
共产党 好，共产党 亲，共产党 处处 为人民。

| 3/4 2 2 5 #4 5 6 | 1 7 6 7 5 6 | 2 2 5 #4 5 6 | 2/4 1 7 6 7 5 6 | 3/4 5 1 6 5 |

领咱走 上 富裕 路，帮咱扎 下 幸福 根，党是雨露
四化建 设 最合咱的意，社会主 义 最称咱的心，党和人民

| 4 3 5 2 | 2 5 2 1 | 7 5 6 — | 5 1 1 7 1 6 7 |

咱是花， 雨露滋润 满园春。 咰咰 咰咰咰咰咰
心相连， 鱼水相依 不离分。

| 5 7 7 6 7 5 6 | 4 6 6 5 6 3 4 | 5. 5 | 5 1 1 7 1 6 7 |

咰咰 咰咰咰咰 咰咰 咰咰咰咰咰咰 咰咰 咰咰咰咰咰

| 5 7 7 6 7 5 6 | 4 6 1 2 | 2 2 3 2 | 1 7 6 5 | 4 5 4 3 2 0 |

咰咰 咰咰咰咰 咰咰 咰咰咰 咰咰 咰咰咰咰 咰咰咰咰咰咰

| 2 5 4 3 | 2 3 2 1 7 | 7 1 2 3 | 1 7 6 7 5 5 |

党是雨露 咱是花 哟，雨露滋润 满园 春，咰咰
党和人民 心相连 哟，鱼水相依 不离 分，咰咰

| i - - | 7 5 6 2 | 1 7 6 7 5 0 :‖ 1 7 6 7 5 0 | 1 7 6 7 | 5 0 0 ‖

咿　　　　雨露滋润　满园春。
咿　　　　鱼水相依　　　　　　不离分　不离分。

歌曲简析： 歌曲取材于锡伯族民歌，并对其主题加以发展，运用了音区、调式与节奏的对比以及通俗亲切的音乐语汇。歌词朴实无华，感情真挚，较好地表达了亿万人民群众对党的无限热爱和深情。

演唱提示： 气息要深沉、亲切，声音要保持高位置。充分打开喉咙，声音连贯、流畅，音色、声区统一，情绪饱满地表达歌曲情感。

26. 春天年年来到人间

——电影《卖花姑娘》插曲

佚　名词曲
于树骅配歌

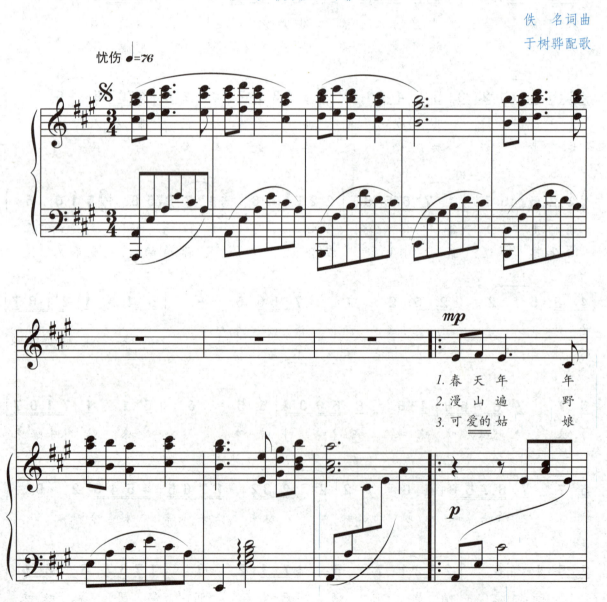

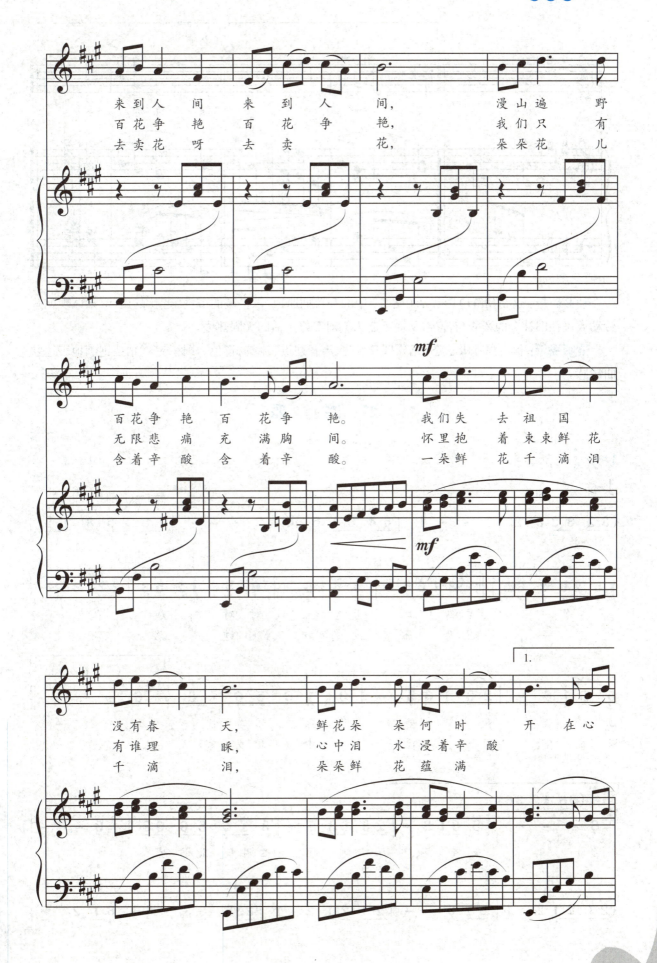

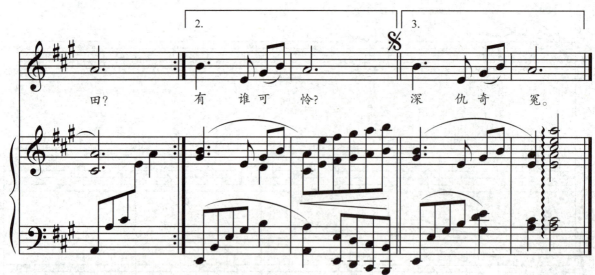

歌曲简析：这是朝鲜电影《卖花姑娘》中的一首插曲，它以平缓的节奏、起伏的旋律，来体现朝鲜劳动人民在旧社会的辛酸与苦难，从而唤起人们对美好生活的无限热爱。

演唱提示：保持深呼吸状态，充分打开喉咙，声音连贯、流畅，音色、声区统一，情绪饱满地表达歌曲情感。

27. 鸿 雁

吕 燕 卫词
额尔古纳乐队曲

1=C 4/4

♩=56

转1=G（前5=后1）

(3 2 3 2 3 2 | 1 - - 4 | 5 4 5 4 5 4 | 2 - - - | 1 5 2 5 3 6 5 |

1 5 2 6 3 6 5) ‖: 3 1 6 5 - | 5 6 1 6 - | 6 5 3 1 2 5 3 | 2 2 2 - - |

1. 鸿 雁 天 空 上， 对 对 排 成 行。
2. 鸿 雁 向 南 方， 飞 过 芦 苇 荡。

5 6 1 6 - | 2 3 1 6 5 - | 3 1 6 5 6 6 3. | 1 2 1 6 - - - :‖
 (2 1 2)

江 水 长， 秋 草 黄， 草 原 上 琴 声 忧 伤。
天 苍 茫， 雁 何 往， 心 中 是 北 方 家

(5 6 1 2 3 6)

1 2 1 6 - - - | 5 6 1 6 - | 2 3 1 6 5 - | 3 1 6 5 6 6 3. | 1 2 1 6 - - -

乡。 天 苍 茫， 雁 何 往， 心 中 是 北 方 家 乡。

(2 1 2 1 2. 1 | 2 3 3 - - | 2 1 2 1 2. 1 | 2 5 3 3 - | 6 6 1 2 3 |

转1=♭A

5̣. 6 6 1. | 6̣. 1 2 3 5. 3 2 1 | 2 — ‖ 2. 2 3 5 6 5) ‖: 3 1 6 5 5̣ — | 5 6 1 6 — |

　　　　　　　　　　　　　　　　　　　　　　　　　　　鸿　　雁　北　归　还，
　　　　　　　　　　　　　　　　　　　　　　　　　　　鸿　　雁　向　苍　天，

6̣ 5̣ 3 1 2 5 3 | 2 2 2 — — | 5 6 1̇ 6 — | 2 3 1 6 5̣ — |

带　上　我　的　思　　念。　　　　歌　声　远，　琴　声　颤，
天　空　有　多　遥　　远。　　　　酒　喝　干，　再　斟　满，

　　　　　　　　　　　　　　1.　　　　　2.　　　(2 1 7 1　2 3 4 6)　　　　　　　(3 5)

2̣ 3 1 6 5 6 6 3. | 1 2 1 6̣ — — —:‖ 1 2 1 6̣ — — — | 5 6 1̇ 6 — | 2 3 5 1 6 5̣ — |

草　原　上　春　意　　暖。　　　　还。　　　酒　喝　干，再　斟　满，
今　夜　不　醉　不

渐慢

3 1 6 5 6 6 3. | 1 2 1 6̣ — — — | (3 2 3 5 3 2) | 3 2 3 6 3 2 | 3 2 3 5 2 6) ‖

今　夜　不　醉　不　　还。

歌曲简析： 歌曲《鸿雁》是一首源远流长的内蒙古乌拉特民歌，曾作为热播剧《东归英雄传》中的主题曲，由著名音乐人吕燕卫先生填词并制作。这是一首游牧民族的经典作品，歌曲创作充分体现出中国民族音乐之美，旋律让世人陶醉。歌曲情真意长，让我们充分感受到游牧民族心中的那一缕乡愁和向往。

演唱提示： 1. 强调气息平稳、连贯、流畅。
　　　　　　2. 注意声音的起伏与强弱的对比。
　　　　　　3. 情感表达细腻真挚，努力追求蒙古族人民的豪放性格与地域辽阔的悠扬气势。

28. 江　　山

——电视剧《江山》主题曲

晓　光词
印　青曲

1=F 4/4

♩=63

5 — — 1̇ 7 | 5 — — — | 5 — — 7 1̇ | 6 — — — |

(女合)啊，　　　　　　　　　　　　　啊，

6 — — 1̇ 2̇ | 6 — — 6 3 | 2 — 2 1 7 6 | 5 — — 5̣ 6̣ |

(混合)啊，　　　　　　啊，　　　　啊，　　　　　啊，

1 — — — | 1 5̣ 6̣ 5̣ 3 — | 3 6 2 1 5̣ — | 6̣ 1 6̣ 1 2 3 1 6 0 3 |

(女独)打　天　下，　　坐　江　山，　　一　心　为　了　老　百　姓　的

苦乐酸甜。谋幸福，送温暖，日夜不忘老百姓

康宁团圆。老百姓是地，老百姓是天，老百姓是共产党

永远的挂念。老百姓是山，老百姓是海，

老百姓是共产党生命的源泉。老百姓是共产党

渐慢

生命的源泉，生命的源泉。

歌曲简析：这首歌曲是电视剧《江山》中的主题曲。歌曲的歌词精炼、简洁、大气、辉煌，歌曲的旋律清新、流畅、气势宏伟，充分表达了亿万人民对党的无限热爱和对祖国的无限忠诚，激发人们为了建设美好的家园永远跟党走的坚定决心。

演唱提示：运用饱满的热情、嘹亮的歌声、有控制的气息来表现这首歌曲，注意声音的线条，抒情性与述说相结合，使声音流畅、连贯并具有一定的力度。高音要放松下巴，用气息支持，鼻腔、头腔要打开，声音要高位安放，一气呵成。

29. 吐鲁番的葡萄熟了

瞿　琮词
施光南曲

1=C 2/4

开阔自由地

1. 克里木参军去到边哨，临行时
2. 葡萄园几度春风秋雨，小苗儿

第六章 歌曲

```
5.6 54 533 | 0 2 3  21 32 | 2 - | 0 1 2 3 3 | 3.2 3 4 5 6 6 |
```
种　下了　一颗葡　萄，　　　　果园的姑　娘哦
已　长得　又壮又　高，　　　　当枝头结　满了

```
6 6 5 6 5 4 3 | 5 4 3 2 1 0 7 | 6 7 1 2 3 3 3 | 3 2 4 3 2.2 | 2 1 3 2 1 7 6 |
```
阿娜尔罕哟，　精心培育这绿　色的小
果实的时候，　传来克里木立　功的喜

```
6 - | 6 (7 1 2 3 4 5) | 6 - | 6 - | 0 5 6 6 | 6.5 6 7 i |
```
苗。　　　　啊　　　　　　　　　引来了雪　水
报。　　　　啊　　　　　　　　　姑娘啊遥　望

```
7 6 7 6 5 3 | 3 - | 0 5 6 6 | 6.5 6 7 i. i | 7 6 7 6 5 3 | 3 - |
```
把它浇灌，　　搭起那藤　架让阳光照耀，
雪山哨卡，　　捎去了一　串串甜美的葡萄，

```
0 5 6 6 | 5.6 5 4 3 2 2 | 0 1 2 3 3 3 | 3 2 3 2 1 1 | 0 7 1 2 2 |
```
葡萄根儿　扎根在沃土，　长长蔓儿在　心头缠绕，长长的
吐鲁番的　葡萄熟了，　阿娜尔罕的　心儿醉了，阿娜尔

```
2.3 2 1 2 5 3 | 0 2 1 3.2 3 2 | 1 7.1 7 6 | 7 1 2 1 7 6 | 6 - | 6.(7 1 2 3 4 5
```
蔓　儿在心　头缠　　　　　　绕。
罕　的心　儿醉

```
6 7 i 7 i 7 6 | 6 5 6 5 3 2 3 2 | 1 7 6 7 1 2 3 | 3 2 3 1 7 6 | 6 6 3 6 3 6 |
```

```
0 4 4 3 4 3 2 | 6 6 3 6 3 6 | 0 1 1 7 1 7 6 ) ‖ 6 - | 6. 0 |
```
　　　　　　　　　　　　　　　　　　　　　　　　　　了。

```
0 5 6 6 | 5.6 5 4 3 2 2 1 | 0 1 2 3 3 3 | 3 2 3 2 1 1 | 0 7 1 2 2 2 |
```
吐鲁番的　葡萄熟了，　阿娜尔罕的　心儿醉了，阿娜尔罕的

渐慢

```
2.3 2 1 2 5 3 | 0 2 1 3.2 3 2 | 1 7.1 7 6 | 7 1 2 3 2 1 | 1 7 6 |
```
心　儿醉　了心儿醉

(6 6 3 6 3 6 | 0 1 1 7 1 7 6 | 6 6 3 6 3 6 | 0 1 1 7 1 7 6 | 6̣ - | 6̣ -)

6̣ - | 6̣ - | 6̣ - | 6̣ - | 6̣ - | 6̣ - ‖

了。

歌曲简析： 歌曲用婉转悠扬的旋律与真挚动人的歌词向人们讲述了一个名叫阿娜尔罕的维吾尔族姑娘和驻守边防哨卡的克里木的爱情故事，传递出了爱国之情与纯洁爱情交织成的浓浓深情。

演唱提示： 1. 追求自然平稳的吸气状态。
　　　　　　2. 注意歌曲节奏的准确性。
　　　　　　3. 尽可能地表达歌曲的风格与特点。

30. 绒　　花

——影片《小花》插曲

（女声独唱）

刘国富、田　农词
王　　　酩曲

1=G 2/4
中速

(4 5 6 ‖: 5 - | 5 4 5 4 | 5 - | 5 4 5 6 | 1 - | 1 7̣ 1 2 | 1 -

1 -) | 1 1 2 3 | 5 5. | 6 6 5 | 4 5 6 5 4 2 | 1 -
　　　1.世上　有朵　美丽的花，
　　　2.世上　有朵　英雄的花，

7̣ 1 2 3 | 2̃ 1̃ 1. | 7̣ 1 2̃ 1̃ 5̣ | 1 1 2 3 | 5 5.
那是　青春　吐芳华。　　铮铮　　硬骨
那是　青春　放光华。　　花载　　亲人

6 6 5 | 4 5 6 5 4 3 | 2 - | 5 1 2 3 | 3 6̇. | 7̣ 6̣ 7̣ 6̣ 5̣
绽花开，　　　　　　沥沥　鲜血　染红
上高山，　　　　　　顶天　立地　映彩

1 - | 1 4 5 6 | 5 - | 5 4 5 4 | 5 - | 5 4 5 6 | 1 -
她。　　　　啊，　　　　　　　　　　　绒花
霞。｝　　　啊，

1 7̣ 1 3 | 5 - | 5 4 5 6 | 5 - | 5 4 5 4 | 5 - | 5 4 5 6
绒　花！　　啊，　　　　　　啊，　　　　　一路芬

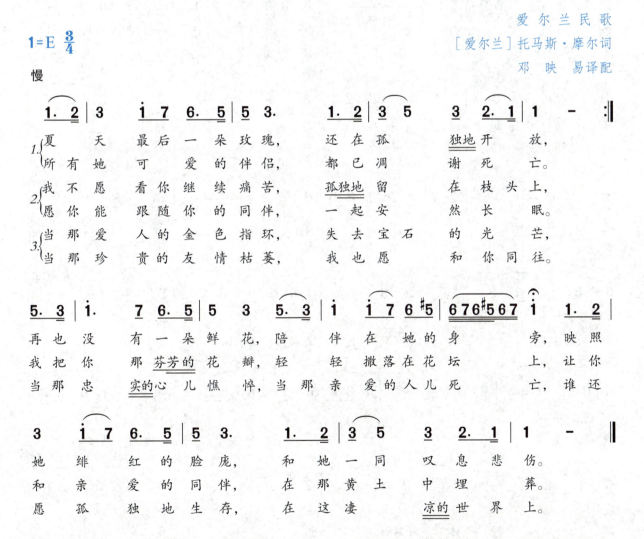

歌曲简析： 这是电影《小花》中的插曲之一。歌曲的曲调委婉、细腻、优美、抒情，具有典型的民族风味。歌曲运用新颖的视角、清新的音乐风格，深入细致地刻画出主人公内心世界的情感，歌颂了人民群众在战争年代的牺牲和奉献精神。

演唱提示： 要富有激情，声音柔美，感情细腻，控制好气息。注意内心情感的表达，声音连贯，一字多音处要处理好，衬词的三连音演唱要起伏跌宕，把握纯朴、自然、甜美、深情这一风格特点。

31. 夏日最后一朵玫瑰

歌曲简析： 这是19世纪杰出的爱尔兰诗人和歌唱家托马斯·摩尔根据米利金的歌曲《布莱尼的丛林》的曲调改写而成，讲述了一个凄美的爱情故事。此曲采用再现的二段式结构形式，全曲写作手法简练，大量采用下行的音调，风格统一，表达了一种抒情委婉而略带哀愁的情绪。

演唱提示： 演唱时注意气息的控制，速度缓慢，控制好音量，力求音色纯净、明亮、圆润，营造出一种凄美的音乐意境。

歌曲简析： 这首歌曲是20世纪80年代我国优秀电影《戴手铐的旅客》中的插曲。此曲以深沉含蓄的歌词、婉转深情的旋律、舒缓稳健的节奏，表达了革命战友间浓浓的离别之情和对身遭诬陷的战友的关怀与叮嘱。作品为单二部曲式结构，节奏采用了工整严谨的 $\frac{4}{4}$ 拍子，使歌曲在整体上非常缓慢抒情，同时多处运用了切分节奏，演唱起来更显情真意切。A段为开放式终止，深沉压抑的旋律表现出对战友的同情理解、欲言又止的情景。B段则以难以抑制的激情，对战友发出深情的呼唤，似叮咛，如祝福，表现了同志间纯洁而高尚的革命友谊，以及人们对未来的胜利和战友的重逢充满了信心与渴望。

演唱提示： 演唱此曲要有情感的代入感，整首作品当以深情的语气演唱。第一、第二乐句要注意声音在音量、力度、强弱等方面的有效控制，音量不宜过大，咬字要柔和、充满深情，气息保持均匀、平稳、连贯，充分运用横膈肌的力量。第三乐句的开始部分是作品的高潮，音量应大于前两个乐句，在力度、情感上要与前面的乐句形成鲜明的对比，吐字要清晰有激情，并以良好的气息支持来演唱。

33. 微 山 湖

——电影《铁道游击队》插曲

张鸿西词
吕其明曲

$1=\flat A$ $\frac{4}{4}$

山东民歌风

歌曲简析： 此曲曲调优美流畅，节奏细腻多变，高潮部分的衬腔，乐句间调式的游离，使这首歌曲独具风格，尽情抒发了对游击健儿的赞颂之情。

演唱提示： 演唱时情绪要饱满，声音的线条要流畅，用甜美的音色来表达对为祖国解放立下丰功伟绩的英雄们的赞颂之情。

34. 四 季 歌

1=C 2/4

青海民歌

1. 春季里(么)就到了(者)迎春花儿开，迎春花儿开，年轻轻的(个)女儿家呀踩呀么踩青来呀。小(呀)哥哥，小(呀)哥哥呀，小(呀)哥哥呀 拖一把手过来。
2. 夏季里(么)就到了(者)女儿心上焦，女儿心上焦，石榴花的(个)籽儿结呀赛过了玛瑙呀。小(呀)哥哥，小(呀)哥哥呀，小(呀)哥哥呀 亲手(么)摘一 颗。

山里高不过凤凰山，凤凰山站在白云端。花里为王的红牡丹，红牡丹
川里赶不过大草原，大草原铺上绿毯。人间英俊的是少年，少年是

歌曲简析： 这是一首具有浓郁地方特色的青海民歌，旋律热情明快，节奏丰富多变，充分表现了姑娘对心上人的爱恋和思念。曲式为再现的三段体 A+B+A'。第一段音乐轻快、活泼，形象地刻画了姑娘对美好生活的追求；第二段在五声商调式的基础上增加了偏音，使音乐色彩更加丰富，节拍的转换使音乐略显舒缓，表现了姑娘对心上人的思念和内心的活动，与第一乐段形成对比；第三段是第一段的反复变化，加强了调性，使作品首尾统一。

演唱提示： 1. 气息平稳，声音要灵活明亮。
2. 吐字清晰，咬字精准，力求字正腔圆。
3. 注意旋律中的情绪变化，通过 $\frac{2}{4}$、$\frac{3}{8}$ 拍旋律的对比和装饰音演唱手法来表现民族的特色。
4. 演唱时注意情绪的表现。

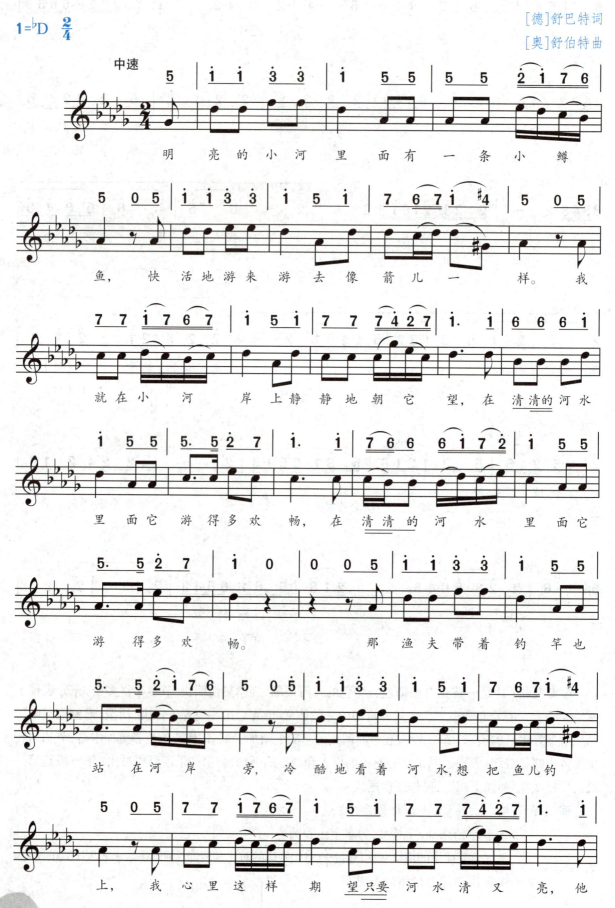

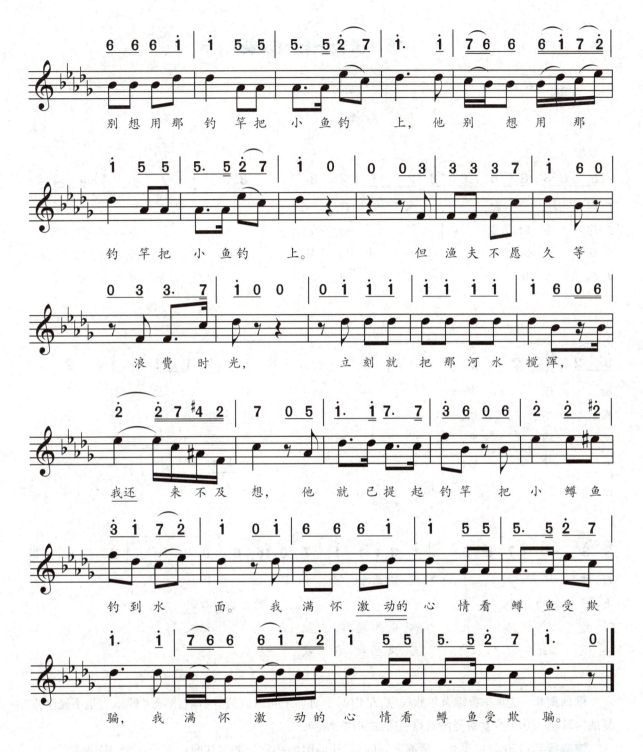

歌曲简析：《鳟鱼》是一首由奥地利作曲家舒伯特创作的脍炙人口的艺术歌曲。这首歌不仅有着非凡的艺术价值，更饱含着舒伯特对当时社会强烈的谴责，是一首带再现单二部曲式作品。第一段描述小鳟鱼在水中活泼游动的景象以及作者看到小鳟鱼的愉快心情。第二段描写渔夫的心理动态以及作者对小鳟鱼的担心。第三段描绘了狡猾的渔夫将清澈的河水搅浑，最终把鳟鱼钓上钩，以及作者对于小鳟鱼被渔夫钓上钩的哀伤与惋惜。作品采用了变化分解歌的创作手法，通过大小调转换来体现歌曲浓郁的民族风格。小调的忧伤凸显出作者内心的复杂变化，对渔夫的憎恨和对小鳟鱼的惋惜。通过运用明亮的大调与忧伤的小调转换表达作者内心情绪变化，抒发内心的苦闷与无奈。

演唱提示：第一段用亲切欢快的情绪演唱，第二、三段用忧伤的情绪演唱。

36. 送我一枝玫瑰花

新 疆 民 歌
钟棣华译词
葛顺中编曲

1=C 2/4

快板

```
6 6 6  6 6 | 6 6 2. #1 | 2 3. | 3 -  | 4̇ 4̇ 4̇ 4̇ 4̇ 4̇ |
```

1. 你 送我一 枝　　　玫 瑰 花，　　　我 要诚恳地
2. 你 要骄傲　　　轻 视 我，　　　你 就瞧瞧
3. 百 灵鸟儿　从手 中 飞 去，　　　落 到人家的
4. 我 们像快乐　的 百 灵 鸟，　　　永 远相爱

```
3̇ 2̇ #1̇ 2̇ | 2̇ - | 2̇ - ‖: 1̇. 1̇ 1̇ 1̇ | 1̇ 2̇ |
```

谢 谢 你；　　　哪 怕 你 把 自 己
我 的 本 领；　　　我 要 是 选 上 一 个
花 园 里；　　　花 儿 一 样 可 爱 的
不 分 离；　　　我 们 的 爱 情 像 那

```
3̇ 3̇ 1̇ 7 6 | 1̇ 1̇ 1̇ 1̇ | 7 6 #5 6 | 6 - | 6 - :‖
```

看 作　傻 子，我 还 是 能 够 看 得 上　你。
更 好　的 小 伙，就 会 刺 痛 你 的　心。
百 灵　鸟 儿，难 道 你 忍 心 把 她 忘　记。
燃 烧　的 火 焰，大 风 也 把 它 吹 不　熄。

歌曲简析： 这是一首维吾尔族民歌，是由四个对称乐句组成的分节歌，第三、四乐句是不完全重复的。歌曲表达了少女对爱情的热烈向往和执着追求。

演唱提示： 演唱时，要充分理解歌词内容，让演唱的感觉与歌词和曲调完全融合，唱出青春少女火辣辣的感情，特别是两个变化音一定要唱准确，唱出维吾尔族民歌的特点。

37. 太 湖 美

任红举词
龙　飞曲

1=C 2/4

慢 恬美地

(3. 23 5 | 23 17 | 656 1 5 04 | 36 5432 | 1. 6 1235) |

1 6 6 1 3523 | 535 1 | 1 6 3523 | 1 — | 1. 2 353 |
1.2.太湖　　　美呀，太湖　　美，　　美就

2 765 | 6 61 3523 | 5 — | 1 16 5617 | 6 6 056 |
　美在　太湖　　　　水。　水上有白帆哪，啊
　　　　　　　　　　　　　海鸥点绿波哪，啊

1 16 5617 | 6 6 056 | 6 61 5617 | 6. 1 53 |
水下有红菱哪，啊　水边芦苇　青，
春风湖面吹哪，啊　水是丰收　酒，

5 35 2354 | 3 — | 2 21 23 | 5 61 5 3 |
水底鱼虾　肥，　　湖水织出灌溉网，
湖是碧玉　杯，　　装满深情盛满爱，

1 0 3 0 2 16 | 5653 5 | 1 1 61 | 2. 12 |
稻香果香　绕湖飞，哎嗨　　　哎，
捧给祖国　报春晖，哎嗨　　　哎，

3 35 2 1 | 6. 1 53 | 1 6 3523 | 1 — :‖
太湖　　美呀　太湖　美。
太湖　　美呀　太湖　美。

歌曲简析：这首歌曲以多情而简练的笔触，描绘了一幅优美淡雅的太湖美景。歌曲旋律优美抒情，具有浓郁的江南民歌风格。

演唱提示：演唱时气息连贯、饱满，声音柔美，具有江南韵味。

38. 乘着歌声的翅膀

[德]海涅 词
[德]门德尔松 曲
廖晓帆 译配

1=G 6/8

稍慢 幽静地

声的翅膀,携手同往美丽的恒河岸旁。婉转流畅、优美抒情的旋律,在 $\frac{6}{8}$ 拍子十六分音符的琶音织体中流淌绵延,诉说着故事,渲染着激情。完美的词曲结合,充分地诠释了浪漫主义音乐的精髓和给人们带来的无穷魅力。

演唱提示: 饱满流畅的气息是演唱这首作品的基础技巧,要平稳连贯、自然科学地运用气息,演唱时应以柔美的咬字和舒展的律动感,展现出优美的音色,唱出梦幻般美妙的意境。

39. 在那东山顶上

仓央嘉措词
张 千一曲

1=E 4/4
♩=66

(1523 6523 3316 1 | 1523 6523 3316 1) ‖: 5 5 5645 3.2 1 |
1.在那东山 顶 上,
2.如果不曾 相 见,

5 5 5645 3.2 1 | 611 2356 5431 2 | 2316 5561 1 — |
升起 白白的月 亮, 年轻姑娘的面 容, 浮 现在我的心 上。
人们 就不会相 恋, 如果不曾相 知, 怎会受这相思的煎 熬。

611 2356 5431 2 | 2316 5561 1 — | 5.6 4.5 3123 1 |
年轻姑娘的面 容, 浮 现在我的心 上。 啊咿呀咿呀啦呢
如果不曾相 知, 怎会受这相思的熬 煎。

5 56 4565 5 — | 5.6 4.5 3123 1 | 2316 5611 1 — |
玛吉 啊 玛, 啊咿呀咿呀啦呢 玛吉 啊 玛

(123 5612 1 — | 5236 5232 1) ‖: 123 5612 1.21 | 1 — — — |
玛吉 啊 玛啊玛,

561 6523 1 — | 1 — 6.1 2361 | 656 54 323 1656 | 1 — — — :‖
玛吉 啊 玛, 呀啊玛咿 啊呀咿玛 咿玛 嗦。

歌曲简析:《在那东山顶上》歌词取自仓央嘉措的情诗,旋律充分运用了藏族音乐深远悠长的特点,旋律优美,格调清新。节奏主要是由附点音符节奏和十六分音符的节奏构成。

演唱提示: 演唱这首歌时,要注意歌曲的风格特点,气息饱满,情感真挚,声音甜蜜,体现藏民演唱风格。

第六章 歌曲

思 念， 你是我美美的新 娘， 美美的新 娘。 你还在
等， 你还在遥 遥地 望， 还在遥 遥地望。

遥 遥地 望。

歌曲简析：这是一首借物抒情的歌曲。歌曲通过对月亮的描写来赞美姑娘的柔情与美丽。歌词朴实无华，对月亮和姑娘的描写言简意赅，自然温馨，给我们描绘出一幅优美、清新的水墨图画，让人感受到人与大自然的和谐之美，相互爱恋的朴素情怀。歌曲的旋律活泼跳跃，优美动听，给人一种甜美愉悦的轻松感。

演唱提示：1. 情绪饱满，气息均匀，眼中有景，心中有情。
2. 把握好前半段的叙述部分演唱，十六分音符下的歌词要唱得清新活泼，富有颗粒感。连音的演唱要圆润，声音要通畅。
3. 高潮部分的声音要集中、明亮，气息要支持好，注重换气和情感的表达，做到声情并茂。

41. 节日欢歌

贺东久词
印 青曲

1=G 6/8
♩=186
欢快、热情地

1.2.这片美丽的 土 地有他有你，
沐浴金色的 阳光啊欢聚在一起， 在这欢乐的 时 刻
尽情歌 唱， 每张笑脸都充 满蓬勃生 机。

{ 多少风雨，多少崎岖，留在我们记 忆， 多少汗水，多少拼搏，
{ 多少理想，多少梦幻，插上腾飞双 翼， 多少自豪，多少光荣，

099

声乐（二）

| 4 4 3 1 | 2. 2. | 6.5 4 1. | 6.5 4 1. | 6 5 4 3 4 | 5. 5. |

化 作 漫 天 旗， 多少风雨， 多少崎岖， 留在我们记 忆，
山 河 更 壮 丽， 多少理想， 多少梦幻， 插上腾飞双 翼，

| 3. 2 1 5. | 3. 2 1 5. | 2 5 5 6 | 7. 7. | 7. 7. | 5. | 1 7 5 |

多 少 汗 水， 多 少 拼 搏， 化作漫天 旗。 啊 美丽的
多 少 自 豪， 多 少 光 荣， 山 河 更 壮 丽。 啊 美丽的

| 6. 5. | 6 6 6 5 | 4 3 4 5. | 5. 1 7 5 | 6. 5. | 4 4 4 4 5 6 | 3. 3. |

土 地， 花开四季 花万 里， 啊美丽的 土 地， 我和你心相 系，
土 地， 春潮奔涌 春万 里， 啊美丽的 土 地， 明 天 更 壮 丽，

| 5. 1 7 5 | 6. 5. | 6 6 6 5 | 4 3 4 5. | 5. 1 7 5 | 6. 5. | 4 5 4 3 2 |

啊美丽的 土 地， 花开四季 花万 里， 啊美丽的 土 地， 我和你心 相
啊美丽的 土 地， 春潮奔涌 春万 里， 啊美丽的 土 地， 明 天 更 壮

| 1. 1. :‖ 6. 6. | 1. 1. | 1. 1. | 1. 1. | 1. 1. | 1 0 0 0 0 ‖

系。 D.S.更 壮 丽。
丽。

歌曲简析：《节日欢歌》是贺东久作词，印青作曲。歌曲曲调欢快活泼，表达了人们对祖国的热爱与赞美，给人以抑扬顿挫之感。歌曲分三段，第一段是歌颂美好的时刻，表达人们的喜悦心情，第二段是对往昔的追忆，第三段与第一段相呼应，是对美丽土地的歌颂及对未来的美好憧憬。

演唱提示：用亲切、热情、欢快的情绪来演唱。

42. 阳光路上

甲 丁、王晓岭词
张 宏 光曲

1=D 3/4

| 5 5 3 | 6 0 3 | 5 — — | 5 — — | 1 2 3 | 2 — 1 | 5 — — |

1. 走 过 了 春 和 秋， 走 在 阳 光 路 上，
2. 走 过 了 风 和 雨， 走 在 阳 光 路 上，

| 5 — — | 6 6 7 | 1 — 6 | 5 — 6 | 1 — — | 2 — 3 | 5 — 1 |

花儿用笑脸告诉我， 天 空 好 晴
鸽子用哨音告诉我， 幸 福 在 前

| 2 - - | 2 - - | 5 5 3 | 6 0 6 3 | 5 - - | 5 - - | 1 2 3 |

朗。　　　　多少追梦的身影，　　　奔跑着

方。　　　　展一幅盛世画卷，　　　阅尽了

| 2. 2 1 | 6 - - | 6 - - | 7 - 1 2 1 7 | 6 - 5 | 3 - - |

拥 抱 希 望，　　一　路 同 行 的 人　们，

壮 丽 辉 煌，　　风　景 独 好 的 神　州，

| 2 - 3 | 5 - 2 3 | 1 - - | 1 - - | 5 - 3 | 4 - 3 | 6 - - |

心 中 暖 洋 洋。　　　　阳 光 路　上，

前 程 多 宽 广。

| 6 - - | 7 1 2 | 3 0 2 | 5 - - | 5 - - | 3 5 2 | 1 - 7 |

　　 无 限 风 光。　　　　前 行 的 脚 步

| 6. 5 6 | 2 - - | 5 - 6 | 7 - 1 | 2 - - | 2 - - | 5 - 3 |

日 夜 兼 程，　不 可 阻 挡。　　　　阳 光

| 4 - 3 | 6 - - | 6 - - | 2 3 4 | 3. 2 3 | 5 - - | 5 - - |

路　 上，　　　　旗 帜 飞 扬。

| 1 7 1 | 7 - 3 | 6 5 5 6 | 2 - - | 5 6 1 | 2. 3 2 | 1 - - |

科 学 发 展 为 和 谐 的 中 国，引 领 方　向。

| 1 - - :‖ 5 6 1 | 2 - - | 3 - - | 3 - - | 1 - - | 1 - - | 1 0 0 ‖

　　 引 领 方　　　向。

歌曲简析：歌曲为庆祝中华人民共和国成立60周年联欢晚会主题歌，是一首兼具抒情性和进行曲风格的歌曲，采用两段体的结构、三拍子的动感风格，旋律优美大气，节奏流畅明快，展示出人们热情洋溢的精神风貌和对美好明天的憧憬。

演唱提示：鼻韵母做尾音保持高位置共鸣，气息稳定，声音流动、通畅、明亮，表达出意气风发地走在大路上的全国各族儿女们，阔步向前的坚定信心和喜悦自豪之情。

43. 感 恩

正兴法师词
王胜利曲

1=F 4/4 2/4
♩=62

深情、真挚地

(3 4 5 6 5 — | 3 4 5 3 7 1 5. | 6 7 1 5 4 3 6 | 7 1 2 2 — |
3 4 5 6 5 — | 3 4 5 3 7 1 5. | 6 7 1 5 4 3 2 1 | 1 — — —)|

‖: 5 3 3 2 3 5. 3 5 | 2 1 1 3 5 — | 5 3 3 2 3 6. 7 1 | 4 3 2 1 2 — |

1. 感恩每一滴水 它把我滋养,感恩每一枝花 带给我芳香,
2. 感恩父 母给予我生命,感恩老 师教会我成长,

3 4 5 3 4 5 5 3 | 4.4 4 3 2 6 — | 5 7 2 4 4 6.5 3 | 2 2 2 4 6 7 5 — |

感恩每一朵白云 编织我梦想,感恩每一缕阳 光托起我希望。
感恩帮我的人啊 使我感受善良,感恩伤害 我的人,

[2.
5 — — — :‖ 2 2 2 4 6 7 5 — | 5 — 2 2 0 4 3 2 1 | 1 — — — |

让我学会坚 强、 学会 坚 强。

§
1 1 7 6 3 4 5 6 | 5. 3 4 5 — | 6 5 6 5 5 6 5 4 3 | 2. 7 1 2 — |

生活在感恩的世界里, 感恩的世界 和谐美 丽,

1 1 7 6 3 4 5 6 | 7. 6 5 6 | 7 7 1 2 4 6 6 7 6 | 5 — — — |

生活在感恩的世界里, 感恩的世界 有我有 你、

(反复时唱第二段歌词) 结束句
渐慢 原速

2 2 0 4 3 2 1 1 — | 1 — ‖ 5 5 6 7 2 2 1 | 1 — — | 1 — — ‖

有我 有 你。 D.C. 有我 有 你。
D.S.

歌曲简析:歌曲《感恩》旋律优美、歌词感人,富有较强的感染力和教育性。歌曲以"常怀感恩之心能让生活更美好"为核心主题,传递出真诚、感恩的情感内涵,音乐具有温情的意境,旋律透出浓浓的真情实感,感恩美好和谐的社会,感恩父母、感恩老师、感恩生命中遇见的每个人,为营造整个社会和谐安定的美好,具有十分重要的现实意义和深远的历史意义。

演唱提示:演唱时要声情并茂,抒情而悠扬,吐字清晰且具有韵味,气息流畅,唱出感恩的真情实感,情感要真切感人,打动每个人的心。

44. 我们的中国梦

王晓岭 词
孟庆云 曲

1=G 4/4

中速 优美地

(乐谱略)

1. 风儿送来春的气息，让我与梦不期而遇，一滴露珠晶晶落下，一双翅膀翩翩飞起。寻一个幸福梦，哪怕千里万里。飞过雪穿过雨，我知道了新天地，薪火相传生生不息，生生不息。

2. 汗水染得山青水绿，歌声引来花香鸟语，自豪的笑容多么甜蜜，自信的道路开创奇迹。寻到了幸福梦，就在情里爱里。手相牵心相聚，我看到了新天地，更加宽广更加美丽，更加美丽。

更加美丽。

歌曲简析：歌曲《我们的中国梦》旋律优美大气，气势磅礴，节奏稳定，充满着满满的正能量，展现了中国人民为实现梦想的坚定信念。歌词以中国梦为核心，生动地描绘出国家繁荣、民族振兴、人民幸福的美好画卷。情感真挚亲切，旋律深情宽广，整体音乐形象充满渴望、憧憬和信心。词曲结合浑然一体，相映交辉，相得益彰，歌曲以其强烈的感染力和感召力，激发了无数中华儿女对美好生活的向往和追求，牢记民族复兴的使命，为实现中国梦而努力奋斗。它传递出中华民族团结一心的精神风貌，为全国人民提供了团结奋进的动力。

演唱提示：演唱时气息稳定舒展，声音通畅大气，怀着饱满的热情演唱，吐字清楚、亲切。由于歌曲音域宽（十二度），注意声音的统一自然，教师也可按照学生实际作降调处理，已达到演唱的效果，突出歌曲的音乐形象。

第二节　幼儿歌曲

1. 蟋　蟀

佚　名词
杨丽华曲

1=♭E 2/4

```
5  5 | 5  3̂2 | 1 1 3 2 | 1 - | 2 2 | 3 2̂3 | 1 2 1 6 | 5 - |
```

1. 一　群　蟋　蟀　叮当叮当叮，　一　群　蟋　蟀　叮当叮当叮，
2. 哥　哥　蟋　蟀　叮当叮当叮，　弟　弟　蟋　蟀　叮当叮当叮，
3. 妈　妈　蟋　蟀　叮当叮当叮，　爸　爸　蟋　蟀　叮当叮当叮，

```
6̣· 5̣ 6̣ 1 | 2 1 2 3 | 5 - | 6̣· 5̣ 3 5 | 2̂ 1 2 3 | 1 - ‖
```

叮　当　叮　当　叮当叮当叮，　在　那　草　丛　玩　游　戏。
叮　当　叮　当　叮当叮当叮，　叫　呀　叫　呀　叫　不　停。
叮　当　叮　当　叮当叮当叮，　天　上　月　亮　明　又　明。

歌曲简析：这首歌曲词、曲简明，生动有趣，趣味性、游戏性的特点较强。歌曲中加入的象声词"叮当叮当叮"，增加了歌曲表演的气氛，可激发幼儿的想象力、创造力，培养孩子的语言表达能力和对音乐的表现力。

演唱提示：演唱时可轻快，富有节奏感。可采用对唱的形式演唱，或培养孩子自己替换和创编小昆虫的名字，也可自己替换和创编象声词部分，最后师生共同演唱，让孩子产生愉快感。

2. 幼儿园里朋友多

程宏明词
蒋振声曲

1=D 2/4

热情地

```
( 1 3 3 | 1 3 5̣ 3 | 1  3 3 | 1 3 5̣ 3 | 3 5 1̇ | 7̇ 6 | 5 4 3 5 | 5̣ 5 3 5 | 1  0 ) |
```

```
5 5 3 1 | 6 6 5 | 4 1 4 6 | 5 ( 1̇ | 7 1̇ 2̇ 1̇ 6 | 5 - ) | 4 5 6 6 | 5 4 3 |
```

1.-3.幼儿园里朋友多，　朋　友　多，　　　　　　　　　　　有姐姐呀　有哥哥
　　　　　　　　　　　　　　　　　　　　　　　　　　　　　有妹妹呀　有弟弟
　　　　　　　　　　　　　　　　　　　　　　　　　　　　　我爱你呀　你爱我

```
2. 1 2 3 | 2 (2 | 7 6 7 1 | 2  2 2) | 6 6 6 5 | 4 4 4 0 | 3 1 2 4 |
```
还有"大白鹅",　　　　　　　　　　　　　　　啦啦啦啦　啦啦啦　还有"大白
还有"小白鸽",　　　　　　　　　　　　　　　啦啦啦啦　啦啦啦　还有"小白
多呀多快乐,　　　　　　　　　　　　　　　　啦啦啦啦　啦啦啦　多呀多快

```
3  0 | 6 6 6 5 | 4 4 4 0 | 3 1 2 3 | 1  (5 :‖ 5 1 3 2 | 1  1 0)‖
```
鹅",　　啦啦啦啦　啦啦啦　还有"大白　鹅"。
鸽",　　啦啦啦啦　啦啦啦　还有"小白　鸽"。
乐,　　　啦啦啦啦　啦啦啦　多呀多快　乐。

歌曲简析： 采用大调式写成的单乐段歌曲,音域不宽,富有情趣,尤其加入前奏与间奏使乐曲更加欢快,充分表现了孩子们热爱小动物、热爱小朋友的活泼动人形象。

演唱提示： 演唱时要求咬字清晰、节奏明快,可做些简单的律动来表现。

3. 小 拜 年

湖南花鼓调
木 水作词编曲

1=G 2/4

稍快 热烈地

```
1  3 3 | 6 1 | 3  6 3 | 1  6 | 3 1 1 3 | 5. 6 1 | 6. 3 1 6 |
```
1. 正月里好耍　狮子　灯呀,　耍起那个　狮子灯,　拜个新
2. 锣鼓龙灯好　热闹　呀,　今年呀哈　更比去　年

```
5 - | 6 6 5 | 6 6 5 | 6 6 5 5 | 6 6 5 | 1 1 6 1 | 3  6 |
```
年;　　咚咚呛,　咚咚呛,　咚咚呛呛　咚咚呛,　哥哥来打　鼓呀,
好;　　咚咚呛,　咚咚呛,　咚咚呛呛　咚咚呛,　爸爸戴红　花呀,

```
3 3 6 3 | 1  6 | 3 1 1 3 | 5. 6 1 | 6. 3 1 6 | 5 - ‖
```
弟弟来敲　锣呀,　耍起那个　狮子灯,　拜个新　年。
妈妈笑哈哈　呀,　今年呀哈　更比去　年好。

歌曲简析： 此曲短小精悍,借助湖南花鼓的音乐曲调,富有浓郁的民族风格,表现出过年热烈、喜庆的场面。

演唱提示： 节奏要明快,演唱时稍带跳跃感,当中模仿敲锣打鼓的旋律要唱得有力度、有弹性。

4. 小花伞

凉山彝族民歌
林 望删节填词

1=♭E 2/4

中速 喜悦地

| 5 5 3 | 5 5 3 | 3. 5 5 1 | 3 — | 1 3 3. 2 | 1 2 6 |

1. 小花伞，圆溜溜，圆呀圆溜溜，小雨点，沙沙沙，
2. 我撑小伞走走走，走呀走走走，

| 6. 2 1 6 | 1 1 6 | 6. 2 1 6 | 1 1 | 6 1 1 | 6 0 ‖

沙沙，沙沙沙，沙沙，沙沙沙，沙沙沙。

歌曲简析： 这是一首用凉山彝族民歌写成的小曲，富有民族特色，旋律短小欢快，很适合幼儿演唱。

演唱提示： 可用简单的彝族舞蹈动作做律动来演唱此曲，使民族风格更加突出。

5. 颂祖国

新疆维吾尔族民歌

1=♭E 2/4

欢快地

| 1 1 1 3 3 | 1 1 5 | 3 2 3 2 1 2 3 | 1 1 1 0 ‖: 4 4 4 6 6 | 5 6 5 4 3 |

我们的祖国是花园，花园里的百灵鸟歌连天。 歌唱祖国的新气象，

| 4 4 4 6 6 | 5 6 5 4 6 | 3 3 2 1 2 3 | 1 1 5 | 3 2 3 2 1 2 3 | 1 1 1 0 :‖

歌唱伟大的共产党，各族人民喜洋洋，幸福生活万年长。

歌曲简析： 此曲节奏欢快、活泼，旋律富有动感，充分体现了新疆维吾尔族人民能歌善舞、热爱祖国的情怀。

演唱提示： 用欢快的情绪演唱此曲，注意1—4小节的音高变化，力求音高准确，十六分音符节奏吐字清晰。

6. 粉 刷 匠

波兰儿童歌曲
[波兰] 佳基洛夫斯卡词
[波兰] 列 申 斯 卡曲
曹 永 声译配

1=G 2/4

中速

| 5 3 5 3 | 5 3 1 | 2 4 3 2 | 5 - | 5 3 5 3 | 5 3 1 | 2 4 3 2 | 1 - |
我是 一个 粉刷匠,粉刷 本领 强, 我要 把那 新房子, 刷得 很漂 亮。

| 2 2 4 4 | 3 1 5 | 2 4 4 3 2 | 5 - | 5 3 5 3 | 5 3 1 | 2 4 3 2 | 1 0 ||
刷了 房顶 又刷墙, 刷子像飞 一 样, 哎呀我的 小鼻子 变呀变了 样。

歌曲简析: 歌曲较为风趣、诙谐,充分表现出幼儿热爱劳动的喜悦心情,让幼儿在体验粉刷的劳动同时,培养他们从小热爱劳动的优良品质。

演唱提示: 演唱时吐字要清楚,表现出劳动时愉快的心情,风格欢快、轻松、自然。

7. 小 蜜 蜂

德国儿童歌曲

1=C 2/4

中速

| 5 4 | 3 0 | 2 3 4 2 | 1 0 | 3 4 5 3 | 2 3 4 2 |
1. 嗡, 嗡, 嗡, 飞吧,小蜜蜂, 我们决不 伤害益虫,
2. 嗡, 嗡, 嗡, 飞吧,小蜜蜂, 为采花蜜 辛勤劳动,
3. 嗡, 嗡, 嗡, 飞吧,小蜜蜂, 花蜜采得 又多又香。

| 3 4 5 3 | 2 3 4 2 | 5 4 | 3 0 | 2 3 4 2 | 1 0 ||
快快飞到 大树林中,嗡, 嗡, 嗡, 飞吧,小 蜜蜂。
为采花蜜 辛勤劳动,嗡, 嗡, 嗡, 飞吧,小 蜜蜂。
高高兴兴 飞回蜂房,嗡, 嗡, 嗡, 飞吧,小 蜜蜂。

歌曲简析:《小蜜蜂》曲调生动形象,质朴、流畅的旋律表现了小蜜蜂勤劳朴实的形象,歌颂了小蜜蜂善良勤奋的可贵精神。

演唱提示: 1. 模仿小蜜蜂"飞"的动作,进行律动。
2. 加深对歌曲的理解与感受。

8. 春天来了

1=D 4/4

德国儿童歌曲

```
1. 35 1 | 6 1 6 5 - | 4. 5 3 1 | 2 2 1. 0 | 5 5 4 4 | 3 5 3 2 - |
```
1. 小鸟小鸟飞来了，　欢聚一起真热闹。　动听的歌儿　唱起来，
2. 小鸟小鸟多高兴，　自由自在飞　翔。　山鸟画眉　白头翁，
3. 小鸟为我们祝　福，　大家记在心　上。　我们的生活　多欢畅，

```
5 5 4 4 | 3 5 3 2 - | 1. 3 5 1 | 6 1 6 5 - | 4. 5 3 1 | 2 2 1. 0 ‖
```
叽叽喳喳唱不　停。　春天就要来到了，　我们愉快地在歌唱。
整整来了一大　群。　祝你一年都快乐，　身体健康多幸福。
跳舞游戏又歌　唱。　在山谷里在田野上，欢乐歌声响四方。

歌曲简析：此曲采用了典型的大调式,用明朗宽广、流畅的旋律描写了春天里小鸟的歌声、舞蹈、游戏等动人场面,展现了春天到来时人们愉快的心情,风格朴实,富有生活气息。

演唱提示：1. 注意声音流畅。
　　　　　　 2. 速度采用中速,形象活泼。

9. 划　船

1=C 2/4

西班牙民歌

```
5 3 3 | 4 2 2 | 1 2 3 4 | 5 5 5 | 5 3 3 | 4 2 2 | 1 3 5 5 | 3 - |
```
轻轻摇，　轻轻摇，　船儿水中　漂呀漂，　轻轻摇，　轻轻摇，　船儿漂呀　漂。

```
2 2 2 2 | 2 3 4 | 3 3 3 3 | 3 4 5 | 5 3 3 | 4 2 2 | 1 3 5 5 | 1 - ‖
```
微风吹动水　面，　涌起一阵　波涛，　精神爽，　乐陶陶，　大家齐欢　笑。

歌曲简析：《划船》是一首流行较广的短曲,用极简单的节奏型,仅仅五度的音域,便组成了优美动听的曲调,通俗易懂,易记易唱。

演唱提示：演唱时要注意情绪饱满、欢快。

10. 我是草原小牧民

集体改词
杨永华曲

1=D 2/4

活泼地

| 6 6 3 | 2 1 6̣ | 3 6 2 3 | 6 - | 6̣ 6̣ 3. 5 | 1 2 3 | 2 5 3 1 | 6̣ - |

我们是 草原小 牧 民， 手拿着 羊鞭 多自 豪。

| 6 6 | 5 6 5 3 | 6 5 6 | 3. 2 | 1. 2 3 5 | 2 3 6 | 1̣ 6̣ 2 1 | 6̣ - |

草儿 青青牛 羊 肥， 看在眼 里 喜在心，喜在 心。

| 6. 1 | 6 5 6 | 2. 5 | 3 2 3 | 1. 2 3 5 | 2 3 6̣ | 1̣ 6̣ 2 1 | 6̣ - ‖

啊哈 啊哈嗬 啊哈 啊哈嗬， 看在眼 里 喜在心 喜在 心。

歌曲简析： 歌曲采用民族五声羽调式，通过欢快、活泼的旋律表达小牧民热爱劳动、热爱生活、热爱草原的愉快心情。

演唱提示： 蒙古族草原音乐风格，演唱时注意用热烈、欢快、活泼的情绪，声音要富于弹性、轻松、灵活，注意唱准歌曲中的衬词、附点音符和后十六分音符，表现出小牧民的自豪感。

11. 颠 倒 歌

卢乐珍、汪爱丽词
汪爱丽曲

1. 小小老鼠 树林里面 称大王， 大狮子 害怕那个 小老鼠， 蚂蚁扛大树， 大象没力气。 事情全颠倒， 哈哈！你说多可笑。
2. 小小鱼儿 飞呀飞在 蓝天里， 小鸟儿 游呀游在 大海里， 公鸡会生蛋， 母鸡喔喔啼。

歌曲简析： 这是一首诙谐的儿童歌曲，通过颠倒事实的幽默来教育和培养小朋友要认真观察周围事物。歌曲为一段体，旋律简单明快，歌词诙谐幽默。

演唱提示： 1. 注意歌曲的口语化和幽默感。
2. 吐字要清晰，注意歌曲的表现力。

12. 好妈妈

潘振声词曲
舒 京配伴奏

歌曲简析： 这是一首叙事性幼儿歌曲，旋律朴素、自然，节奏简单明了，词曲结合，易于上口，充分表现了幼儿爱妈妈、体贴妈妈的生动情景。歌曲为五声宫调式，一段体结构，整首歌曲旋律流畅，真切感人，具有较强的抒情性和教育性。

演唱提示： 1. 演唱声音要清晰、明亮，旋律连贯、流畅。

2. 注意幼儿歌唱时的语气，吐字清晰，注意七度大跳的音准。

3. 可用表演唱的形式来增强歌曲的表现力和感染力。

13. 粗心的小画家

许　　浪词
韩德常曲
洁　平配伴奏

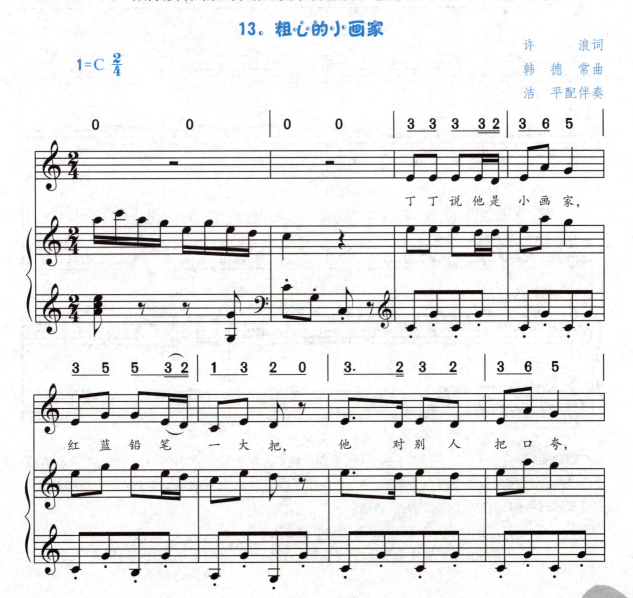

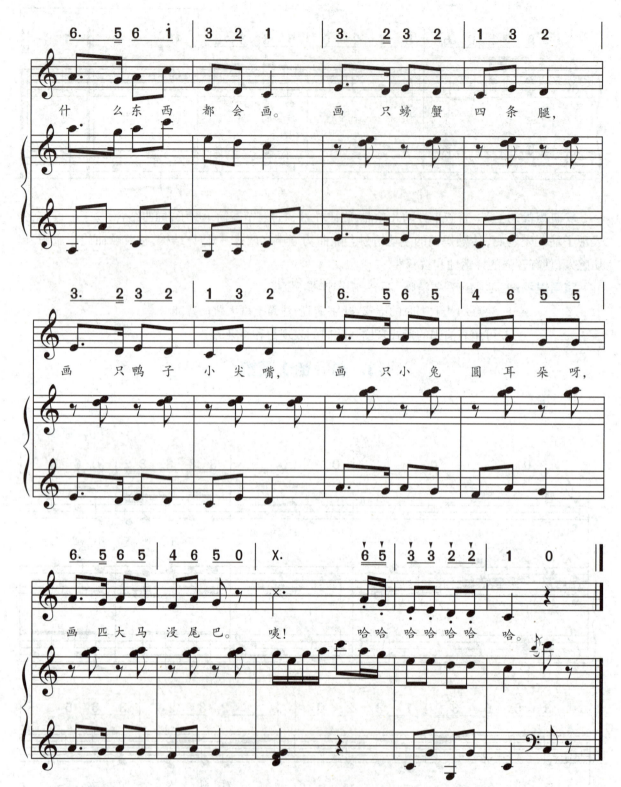

歌曲简析：这是一首以讽刺的手法生动、形象地教育儿童要认真学习的歌曲。歌曲为两段体，第一段是前四个乐句，以叙事的方式表现；第二段突出了歌曲的主题，反映出小画家的粗心、骄傲。

演唱提示：1. 演唱时声音要明亮、清晰。

2. 注意附点八分音符的节奏和后半拍的演唱。

3. 歌曲的演唱要注意生动、形象，在演唱第二段时最好采用表演唱的形式。

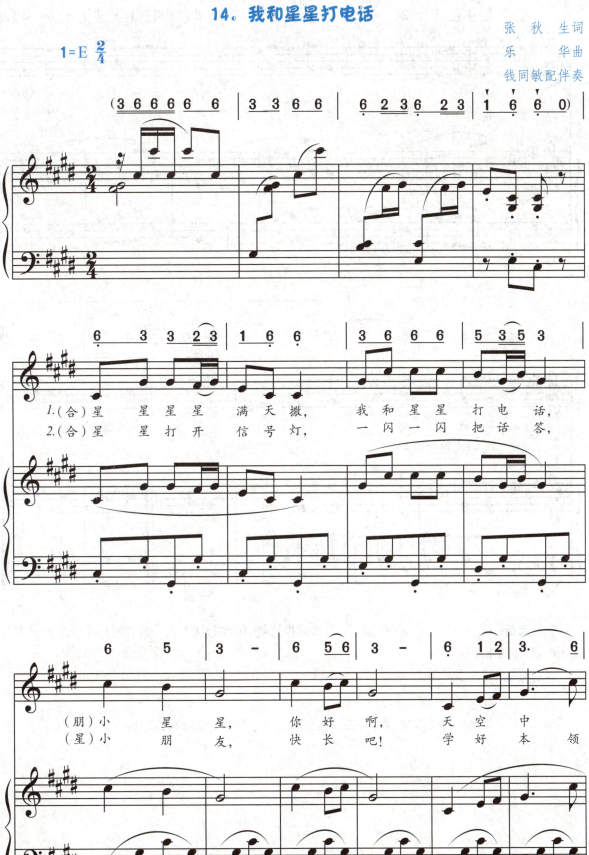

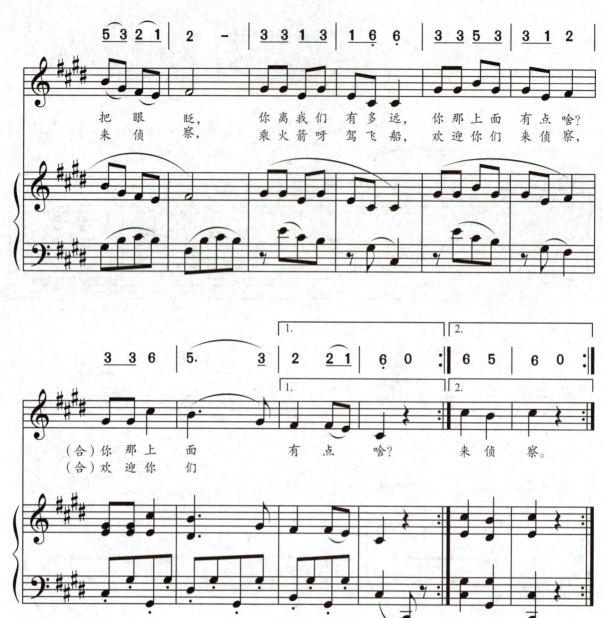

歌曲简析： 这是一首五声羽调式作品，节奏简单明快，旋律起伏不大。歌词通过小朋友与星星对话，激发幼儿的求知欲。

演唱提示： 1. 注意换气，力求一个乐句一口气。

2. 咬字要清晰，注意声音连贯。

3. 演唱时要活泼、欢快，表现出小朋友与星星通电话的喜悦心情。

15. 小青蛙你唱吧

金　　波 词
新　声、书 杰 曲

1. 在湖　边的花丛里，　有一只绿　色的小　青
2. 小青　蛙你别害怕，　你是个可　爱的小　青
3. 在炎　热的夏天里，　可爱的小　青蛙功　劳

蛙，　它见　我们走来　很害怕。小青蛙　小青蛙
蛙，　老师　告诉我们要爱护你。小青蛙　小青蛙
大，　你为　我们忙着　捉害虫。小青蛙　小青蛙

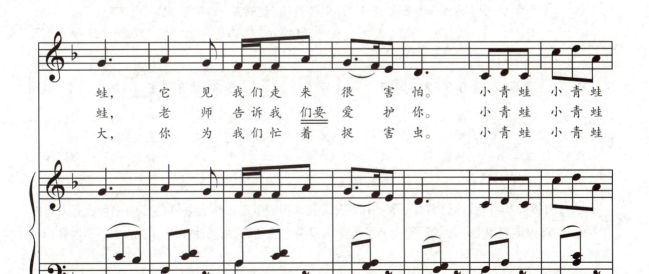

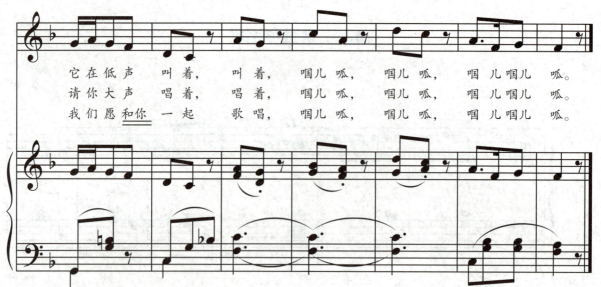

它在低声 叫着， 叫着， 咕儿呱， 咕儿呱， 咕儿咕儿 呱。
请你大声 唱着， 唱着， 咕儿呱， 咕儿呱， 咕儿咕儿 呱。
我们愿和你 一起 歌唱， 咕儿呱， 咕儿呱， 咕儿咕儿 呱。

歌曲简析： 这是一首教育儿童要热爱大自然,爱护小动物的儿歌。歌曲为一段体,曲调欢快明朗,节奏感强,生动地刻画了小青蛙捉害虫的情景。

演唱提示： 1. 注意气息要平稳、流畅。

2. 演唱时吐字要清晰,声音要自然、松弛。

3. 节奏要准确,注意休止符的停顿。

16. 卖 报 歌

安　娥词
聂　耳曲

1=F 2/4

```
5 5 5 | 5 5 5 | 3 5 6 5 3 | 2 3 5 | 5 3 5 3 2 | 1 3 2 | 3 3 2 | 6 1 2 |
```

1.-3. 啦啦 啦！啦啦 啦！我是 卖报的 小行家，
不等 天明去 等派报，一面走，一面叫，
大风 大雨里 满街跑，走不好，滑一跤，
耐饿 耐寒地 满街跑，吃不饱 睡不好，

```
6 6 5 | 3 6 5 | 5 3 2 3 | 5 - | 5 3 2 3 | 5 3 2 3 | 6 1 2 3 | 1 - ‖
```

今 天的 新 闻 真 正 好， 七个 铜板 就 买 两份 报。
满 身的 泥 水 惹 人 笑， 饥饿 寒冷 只 有 我 知 道。
痛 苦的 生 活 向 谁 告， 总有 一天 光 明 会 来 到。

歌曲简析： 这是由我国著名音乐家、中华人民共和国国歌的曲作者聂耳创作的一首脍炙人口的儿童歌曲,形象地表现出革命战争年代小小报童卖报的生活经历,以及他积极向上的生活态度和精神风貌。

演唱提示： 要唱得活泼开朗,用优美的歌声表达对生活和未来的向往,衬词"啦啦啦"要唱得轻快,吐字流畅,富有朝气,气息连贯。

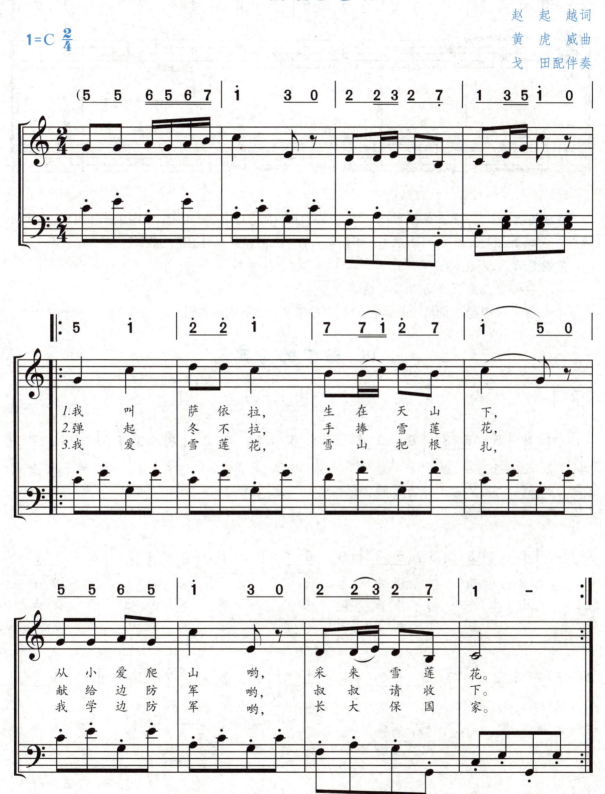

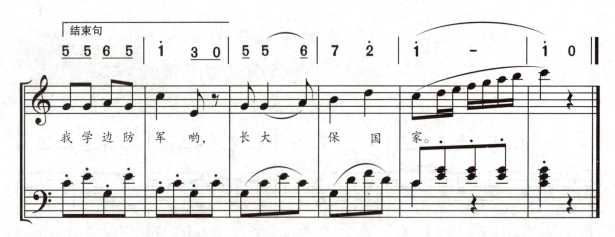

歌曲简析： 这是一首曲调鲜明、节奏欢快的少儿歌曲。曲式为一段体，由两个乐句组成，旋律简洁明快，具有典型的民族特点，表达了孩子们对边防军人的爱戴和对祖国的热爱。

演唱提示： 1. 声音明亮，音乐连贯。

2. 节奏要准确，吐字要清晰。

3. 注意歌曲情绪的表达到位，可采用儿童表演唱或齐唱。

18. 保尔的母鸡

挪威童谣
佚 名译配

1=F 2/4

1. 保尔把母鸡都赶进了谷场，让它们安全地寻找食粮。他知道树林中有一只狐狸，因此他时刻在小心提防。"咯咯咯"，有只鸡忽然叫嚷，保尔一边跑一边喊："我得救它，不然我怎么去见我的娘。"

2. 老狐狸抓住了可怜的母鸡，等保尔赶到时早就吃光。小保尔痛骂着偷鸡的奸贼，拼命地用石头追击着它。那狐狸一边笑一边溜掉，保尔他叹气说："有什么办法，我只好低着头去见我的娘。"

3. 忽然间看见了磨坊的车轮，聪明的小保尔有了主张。他回家背来了两口袋小麦，磨成了面粉是又白又香。"哈哈哈"，保尔高兴地喊道："丢失了母鸡有面粉来补偿，我可以安心回去见我的娘。"

歌曲简析： 这是一首挪威童谣。歌曲叙事性较强，表现出保尔小朋友关爱小动物的高尚品质，歌词较为口语化，容易让小朋友们很快接受。

演唱提示： 歌唱要自然流畅，吐字要清楚，气息运用要平稳，中等速度演唱，还可以按照歌词的不同角色进行表演唱。

19. 报 春

德国儿童歌曲
陈汉丽译词
敬　谱配歌

1=G 3/4

```
5  3  0 | 5  3  0 | 2 1  2 | 1 - 0 | 2 2 3 | 4 - 2 |
```
1."布　谷！　布　谷！"　在森　林里　叫，　　让我们　唱　吧，
2."布　谷！　布　谷！"　不停　地叫，　　来到　田　野，
3."布　谷！　布　谷！"　可爱的　英雄，　　你的　歌　声，

```
3 3 4 | 5 - 3 | 5 - 3 | 5 - 3 | 4 3 2 | 1 - 0 ‖
```
跳　吧　　跳　吧，春　　天春　　天，你要　来　啦。
草　地和　树　林，春　　天春　　天，你快　来　吧。
多　么　　美　妙，冬　　天过　　去，春天　来　到。

歌曲简析： 这是一首德国儿童歌曲。歌曲采用三拍子的节奏，形象地描述了布谷鸟的叫声，十分抒情、流畅，仿佛春天就在眼前，万物复苏，一片生机。

演唱提示： 演唱时注意三拍子流畅的线条美，表现出对大自然的热爱，吐字要亲切，把内心的喜悦感完美地表现在歌唱中。

20. 庆祝六一

周致中词
王履三曲

1=F 2/4

欢快地

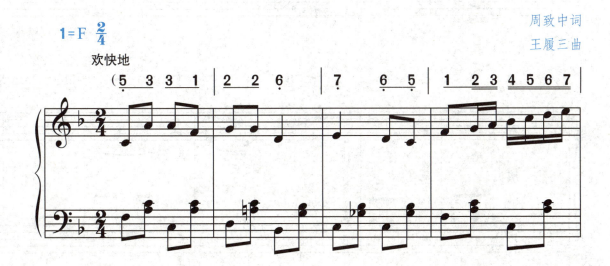

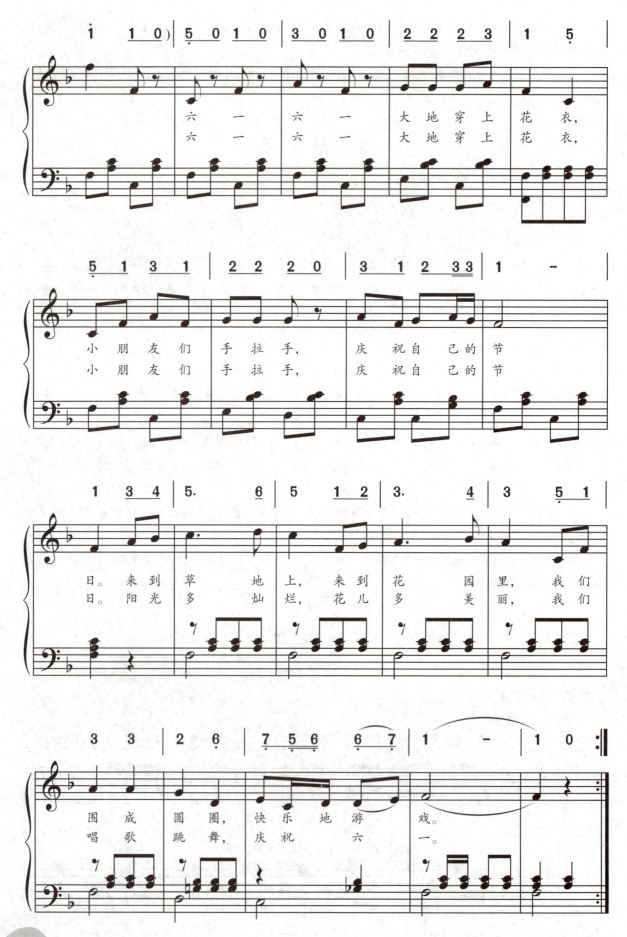

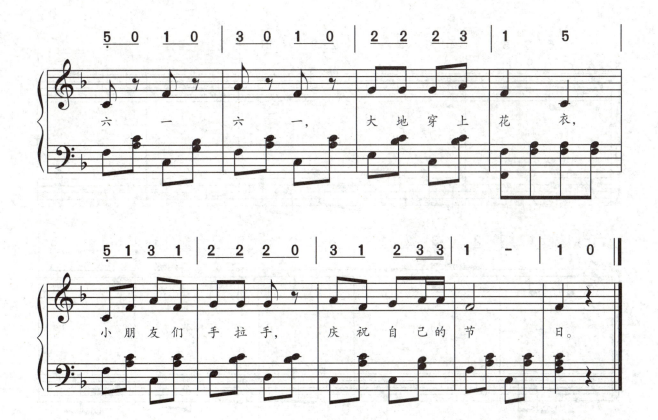

歌曲简析： 这是一首描绘小朋友们自己的节日的歌曲，深受小朋友们的喜爱。旋律活泼、欢快，表现出小朋友们的团结友爱。

演唱提示： 八分休止符在演唱时要注意控制气息，短促有力，强调"六一"是自己的节日。歌曲为二段式结构，A 部分要唱得坚定有力，B 部分要唱得连贯、流畅、抒情，让歌曲形成一个对比，可更加表现出小朋友们活泼欢快的心情。

21. 红太阳照山河

<div style="text-align:right">潘振声词曲
徐坚强配伴奏</div>

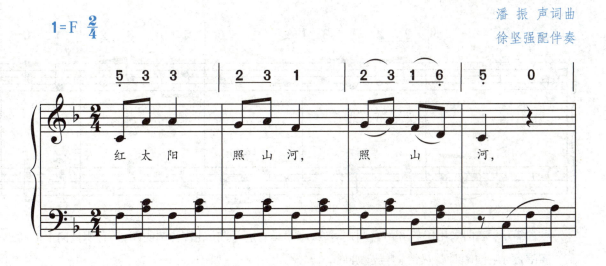

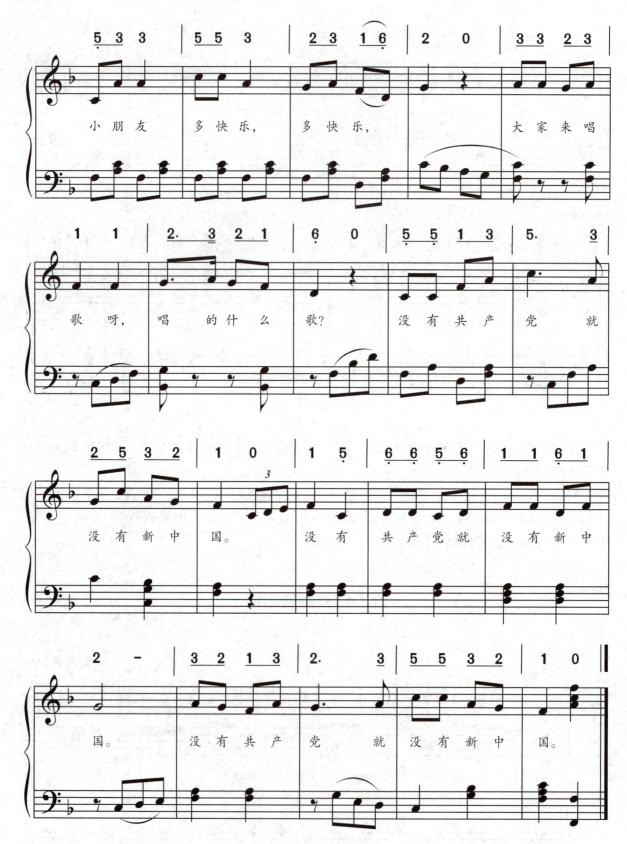

歌曲简析： 歌曲采用民族五声宫调式写成，旋律具有进行曲风格，音调明朗，具有积极向上的特点。
演唱提示： 演唱时要热情、奔放、舒展。

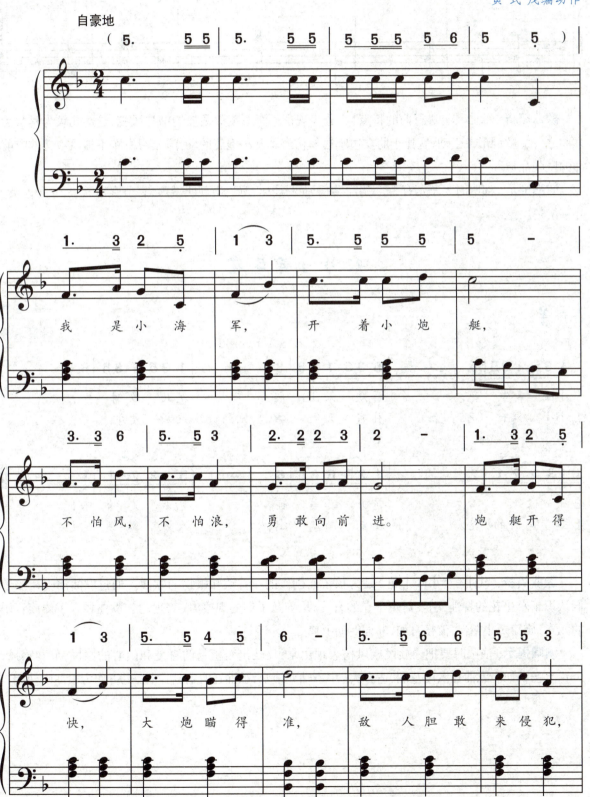

歌曲简析： 歌曲具有进行曲的特点，充分表现了小海军英勇顽强的精神风貌，是幼儿较为喜欢的歌曲之一。歌词形象生动，宜让小朋友边唱边模仿海军开小炮艇的动作，学习海军不怕风浪勇敢向前冲的坚强品质。

演唱提示： 演唱时要坚定有力，突出二拍子强弱规律，避免出现叫喊声，有节奏地歌唱，气息连贯，吐字清楚。

23. 小小牵牛花

<div align="right">杜凡石 词
杨丽华 曲</div>

1=D 2/4

| 1 3 5 1 3 5 | 5 — | 5 3 5 1 2 3 | 3 — | 1 3 5 1 3 5 | 6 — |

1. 小小 牵牛 花，　　喜欢 架上 爬，　　花儿 像喇 叭，
2. 小小 牵牛 花，　　朴实 又无 华，　　绽放 爱的 芽，

| 5 1 3 2 2 1 | 2 — | 1 3 5 6 6 5 | 6 — | 5 1 3 2. 1 | 1 — |

花叶 像颗 心，　　花开 真美 丽，　　见我 笑哈 哈！
开出 美丽 的 花，　滴滴 滴滴 哒，　　人人 喜爱 它！

歌曲简析： 歌曲《小小牵牛花》是为孩子们创作的一首认知植物的歌曲。通过歌曲演唱让孩子们认识了牵牛花的特性，引发对牵牛花的喜爱，培养孩子们的观察力、表现力。歌曲融入了傣族音乐的元素，旋律短小精悍，流畅自如，歌词朗朗上口。

演唱提示： 演唱时要把傣族民族风格表现出来，反映出对植物的喜爱和内心的愉悦，节奏感强，声音流畅自如。歌曲在六度范围，适合大、中班幼儿演唱，歌曲还具有舞蹈性，也可作为表演唱使用。

第三节 合唱歌曲

1. 小鸟小鸟

（童声合唱）

金 波词
刘 庄曲

1=F 6/8

（乐谱略）

歌曲简析：这是一首广泛流传的儿童歌曲。全曲旋律欢快、跳跃，表达了少年儿童赞美春天、热爱大自然的愉悦心情。全曲分为两个乐段，第一乐段旋律活泼、生动，弱起的 6/8 拍节奏使歌曲富有生气；第二乐段热烈欢快，使全曲达到高潮。

演唱提示：1. 声音要清晰，富有弹性。
2. 注意力度节奏的准确性，声音要连贯、舒展。
3. 注意力度的对比，在演唱和声时要强调音准和音乐的美感。

2. 山 楂 树

(女声合唱)

[苏联]比里平科词
[苏联]罗代金曲
马稚甫译词
任 策配歌

1=♭A 3/4

(女声齐唱)1. 歌声轻轻荡漾,在黄昏河面上,
(女声领唱)2. 当那河上汽笛声刚刚停下,
(女声齐唱)3. 车间短短见面,我们多么热烈,
(女声领唱)4. 到底哪个更合我的心愿?

在那远处工厂闪耀着光
我就沿着小路向山楂树走
在那黄昏时候我们默默无
我的心早乱了,不知道怎么

女高:
芒。
去。
言。
好。 列车飞快地逝
风啊不停地吹
夏天夜晚的星
两个小伙子都

女低:

去,车厢里灯火辉煌, 就在
着,穿过那树林, 右边
星照着他们两个, 但是
勇敢,两个一样好, 亲爱的

歌曲简析：这是一首苏联歌曲,歌曲描写了美丽的俄罗斯姑娘对美好爱情的向往以及内心的迷惘。3/4 拍的节奏有很强的动感,旋律自然优美,舒展的节奏和流畅的旋律使音乐有一种荡漾之感。

演唱提示：1. 注意气息自然流畅,使声音保持柔和松弛的状态。

2. 演唱时要把握好三拍子的强弱特点,速度稍慢,使音乐具有流动感。

3. 和声二部演唱时,注意音色的统一、对比和个别变化音的音准。

3. 我们美丽的祖国

1=♭E 3/4

张名河词
晓 丹曲

自豪、充满活力

(5̇ 5̇6 5 | 4̇ 5̇6 5 | 3. 5̇ 6̇2 | 1 3̇1 3̇1 | 5̣ 3̣1 3̣1)

5 5̇6 5 | 3̇2 1̇2̇3̇ | 2 6̇7̇ 1 | 5̣ — — | 1 2̇ 3̇ | 5̇ 6̇ 5̇ |
1.什么地方 四季常开 鲜艳的花朵? 我们的祖 国,
2.什么地方 到处充满 幸福和欢乐? 我们的祖 国,

4 6̇6̇ 3 | 2 — — | 3 — 4 | 5 — 3 | 1 7̣2̇ 1 | 6̣ — — |
美丽的祖 国。 亲 爱 的叔叔阿 姨,
美丽的祖 国。 灿 烂 的五星红 旗,

1 7̣ 6̣ | 5̣ — 5 | 4 4̇3̇ 2 | 3 — — | 6 — 6 | 4 — 6 |
像蜜蜂 一 样 辛勤地劳 动, 花 丛 中
像朝霞 一 样 高高地飘 扬, 阳 光 下

5. 4̇ 3̇4̇ | 5 — — | 6 4̇ 2 | 5̇ 3̇ 1 | 7̣ 0 5̣ 2 | 1 — — |
为 我 们 创造那甜蜜的生 活。
和 我 们 永远同唱理想之 歌。

‖: 5. 6̇ 5̇6 5 | 4. 5̇ 4̇5̇ 4 | 3 — 5 | 6. 4̇ 3̇2̇ | 1.‖ — — :‖
啦啦啦啦啦 啦啦啦啦啦 啦啦 啦啦啦啦 啦

‖: 3. 4̇ 3̇4̇ 3 | 2. 3̇ 2̇3̇ 2 | 1 — 7̣ | 6̣. 2̇ 1̇7̣ | 1 — — :‖

2.
‖ 2/4 1 — | 5 5. 5 | 1̇ — | 1̇ — | 1̇ 0 ‖
 啦 啦 啦啦啦!

‖ 2/4 1 — | 5 5. 5 | 3 — | 3 — | 3 0 ‖

歌曲简析：这首歌曲热情欢快，表达了生活在社会主义祖国的少年儿童无比幸福和欢快的心情。歌词朴实、简洁，旋律起伏、流畅，节奏轻盈、活泼。歌曲为大调式，一段体，乐句之间衔接紧凑，情绪连贯，表现了少年儿童无比自豪的心情。

演唱提示：1. 气息平稳，换气要快。
2. 声音要松弛并富有弹性。
3. 音程大跳时，注意气息的支撑并掌握好音准。
4. 最后一个乐句的二声部，要注意和声效果。

4. 小步舞曲

[德]巴 赫曲
吴国钧填词
杨鸿年编合唱

1=D 3/4

女高 | 5 1234 | 5 1 1 | 6 4567 | 1 1 1 | 4 5432 |
哎！我们大家唱 起歌，去！我们大家跳 起舞，有 美丽的音

女中 I/II | {3 - 2 / 1 - 2} | 3 - - | 4 - - | 3 - - | 2 - - |
哎 唱， 去 跳， 有

| 3 4321 | 7 1231 | ³2 - - | 5 1234 | 5 1 1 |
乐，伴着我们 跳，跳得真愉 快。 哎！我们大家唱起歌，

| 1 - - | 5 3 1 | 5 5432 | {3 - 2 / 1 - 2} | 1 3 1 |
音 乐，跳起 舞，跳得真愉 快， 唱起歌，

| 6 4567 | 1 1 1 | 4 5432 | 4 4321 | 2 3217 |
去！我们大家跳起舞，有美丽的音乐，伴着我们跳，跳得真愉

| 4 - - | 3 4321 | 2 - 7 | 1 - 3 | 4 5 5 |
去！ 我们大家跳 起 来， 跳得真愉

| 1 - - ‖: 3 1231 | 2 5675 | 1 6715 | #4 342 | 234567 |
快。 看！我们跳过 去，你们跳过来，我们跳舞真自在，啦啦啦啦啦

| 1 - - ‖: 1 - - | 7 - - | 6 1 6 | 2 - 2 | 2 - - |
快。 啦， 啦 啦啦 真 自 在，

曲作者简介：巴赫（Bach，Johann Sebastian，1685—1750），德国人。自幼随父学小提琴。10岁时父母去世，从兄学古钢琴。曾参加过圣密歇尔教堂唱诗班，曾任教堂管风琴师、宫廷管风琴师、宫廷乐长，并勤奋创作。晚年视力大衰，至1749年成盲人，同时体力亦显著衰退，1750年因中风去世。创作极其丰富，除歌剧未涉及外，包括各种体裁的作品。他是西洋音乐史上影响深远的人物，但生前默默无闻，出版作品极少，去世五十余年后，经门德尔松竭力推崇，始受后世重视。

歌曲简析：《小步舞曲》是根据巴赫的器乐曲小步舞曲改编的合唱歌曲，歌词是重新填写的，也可用"啦"或其他母音唱，演唱时注意风格，要突出宫廷小步舞曲的典雅性。

演唱提示：1. 注意三拍子的强弱特点，体现小步舞曲的风格和特点。

2. 注意二声部之间的和谐、统一。

3. 吐字、咬字要清晰、明快。

5. 外婆的澎湖湾

叶 佳 修词曲
林 华编合唱

1=A 4/4

第六章 歌曲

晚风轻拂澎湖湾，海浪逐沙滩，没有椰林缀斜阳，只是一片海蓝蓝，

坐在门前的矮墙上 一遍遍怀想，也是黄昏的沙滩上 有着脚印两对半，

澎湖湾， 澎湖湾， 外婆的澎湖湾，

有 我许 多童 年幻 想，那是外婆拄着杖，将我手轻轻挽，

那是外婆拄着杖，将我手轻轻挽，有 我许 多 幻 想，

一个脚印是笑语一串,消磨许多时光， 直到夜色吞没我俩 回家的路上。

Hm Hm Hm Hm Hm HmHmHm Hm HmHm HmHm HmHm

澎湖湾， 澎湖湾， 外婆的澎湖湾， 有 我许 多的

阳光、沙滩、

```
|3 2 1 7 6 - |5 5 0 1 1 0 |2 1 2 1 2 |2/4 3 5 4 |4/4 3. 1 7 1 2 |1 - - - ||
  童年幻想，    阳光、沙滩、  海浪、仙人    掌,还有  一 位老船     长。

|5 5 0 2 2 0 |7. 5 6. 6 |#4 6 7 6 7 |2/4 1 3 2 |4/4 1. 6 5 4 |3 - - - ||
  阳光、 沙滩、
```

歌曲简析： 这是一首音乐形象鲜明、感情淳朴的台湾校园歌曲，表达了对童年生活的怀念与对外婆的思念之情。

演唱提示： 在气息的支持下，控制音量(半声)、音色(直声)。注意声部间的协作，达到谐和、统一的艺术效果。

6. 黄 水 谣

《黄河大合唱》选曲

（合唱）

光未然词
冼星海曲

1=♭E 2/4

朗诵： 我们是黄河的儿女！我们艰苦奋斗，一天天接近胜利。但是，敌人一天不消灭，我们一天便不能安身，不信，你听听河东民众痛苦的呻吟：

中速

(5 3 5 |1 2 3 6 5 |3 5 3 |2 3 2 1 |5 -)|

|5 3 5 |1 2 3 6 5 |3 5 3 |2. 3 |1. 3 2 1 6 1 |5 - |5 - |
 黄水奔流 向 东 方, 河流万 里 长,

|3 1 3 |5 6 5 3 2 |1 6 1 |2. 3 |1. 3 2 1 6 1 |5 - |5 - |

|5 5 6 |1. 3 5 6 1 |6 5 - |2 3 1 2 |6 1 5 6 |
 水又 急, 浪又 高, 奔腾 叫啸

|5 5 6 |1. 6 |2 1 2 |3 - |6 5 |3 2 |

第六章 歌曲

一片凄凉，凄凉，扶老携幼，四处逃亡，逃亡，丢掉了爹娘，回不了家乡！

黄水奔流日夜忙，妻离子散，天各一

歌曲简析：《黄水谣》是由光未然作词、人民音乐家冼星海作曲的大型声乐作品《黄河大合唱》的第四乐章，创作于1939年3月。冼星海在《我怎样写黄河大合唱》里写道："《黄水谣》是齐唱的民谣式的歌曲，音调比较简单，带痛苦呻吟的表情，但与普通颓废的情绪不同，它充满着希望和奋斗。"后来此曲改编成以女声二部合唱为主的四部混声合唱。这首声乐作品的曲式结构为带再现的A B A′三段体结构，A段和A′段都是女声的二部合唱，和声简洁，多为三度音程，有许多地方还保留着同度、齐唱的印记，B段的第一乐句是男声的齐唱，第二乐句进入四部和声，增添了厚重的声音色彩，起到了全曲升华至高潮的效果。

演唱提示：A段的音调抒情流畅，表现了黄河滋养着中华民族，以及黄河两岸的和平景象，演唱时音色要求明亮清新，声音力度相比B段稍弱，音量适中，咬字要柔和亲切，最后的乐句要处理得轻巧有跳跃感。B段的开始句是男声齐唱，声音要深沉、有力度，每一个字都要唱得饱满，进入四部和声，"奸淫烧杀"几个字要处理得慢、咬字重、有力，充满愤恨，紧接着的"一片凄凉"至"四处逃亡"演唱的音色和力度，与前一句形成强烈的对比，要求慢、轻，表现出凄凉的感觉。最后一个乐句速度稍有加快，力度增强，"家乡"的渐强和渐弱的对比要强烈。A′段虽然是再现A段的音乐元素，但声音要有别于A段的明亮清新，音色要暗柔沉重，"妻离子散"要唱得满腔悲愤，音量增强，一字一顿，呈呐喊的状态，"天各一方"声音要很好地控制，力求轻、柔、凄凉的声音效果，同时注意声部之间的统一和谐。

7. 铃儿响叮当

[美] 彼尔·彭特曲
赛　叶改编
邓　映　易译配
吴国钧编合唱

$1=F$　$\frac{2}{4}$

欢快活泼

第六章 歌曲

歌曲简析：这是一首脍炙人口的美国歌曲。曲调欢快、生动,歌词简洁、明快,富有歌唱性。歌曲为二段体,第一乐段以跳进为主旋律,使音乐表现力生动、活泼,副歌部分,旋律以级进为主,音乐节奏稍有舒缓,和第一段形成对比又有内在联系。

演唱提示：1. 注意声音的灵活性和气息的控制。

2. 吐字要清晰,声音连贯。

3. 注意把握歌曲情绪和歌曲特点,尽量要幽默诙谐。

8. 飞来的花瓣

望安 词
瞿希贤 曲

音域 ♭b−f²
1=♭E 4/4

中速 感情深厚地

‖: 0 3 3 3 4.3 3 | 2 3 6 7 7 2.1 1 | 0 2 3 0 1 6 | 0 7 6 5 6 1 |

1. 飞来的信　件，像那彩色的花　瓣，　一片　一片，　寄来赤诚的
2. 飞来的花　瓣，织成缤纷的画　卷，　一张　一张，　展望祖国的

2.1 2 3 3 − | 0 5 3 2.3 2 6 | 7 3 − 2 0 1 | 1 − − − | 0 7 7 7 0 6 6 6 |

怀　念，　寄来赤　诚的怀　　念，
春　天，　展望祖　国的春　　天。 :‖

女高 | 0 5 #4 5 6 7.7 | 6. 5 5 3. | 0 5 #4 5 6 7.7 | 6. 5 5 − |
是写给老师的问　候，　是送来优秀的答　卷，

女低 | 0 3 3 3 #2 2.2 | #2 − 3 − | 0 3 3 3 #2 2.2 | #2 − 3 − |

男高 | 0 1 1 1 7 7.7 | 7 − 1 5. | 0 1 1 1 7 7.7 | 7 − 1 − |
是写给老师的问　候，　是送来优秀的问　卷，

男低 | 0 5 5 5 #4 4.4 | #4 − 5 − | 0 5 5 5 #4 4.4 | #4 − 5 − |

0 3.2 6.5 5 | 5 1 7 6 3. 5 | 6 1 2 − − | 7. 6 5 1. | 7. 6 3 5. |
片片花　瓣　在春风中倾吐芬芳，　回答老师，回答老师，

0 0 3 − | 3 − 3. 5 | #4 − − − | 4.4 3 3. | 7. 7 7 7. |
　　　　Hm

6 − 7 − | 1 − 1.6 | 1 − − − | 5.5 5 5. | 2.2 2 2. |
　Hm　　　　　　　　　　　　　回答老师，回答老师，

♮4 − 3 − | 6 − 2 − | 2 − − − | 5.5 5 5. | 5.5 5 5. |

歌曲简析：这是一首以歌颂教师为题材的艺术歌曲。旋律优美抒情，和声凝重丰富，歌词充满诗意，意味深长。歌曲为两段体，第一乐段旋律优美、徐缓、深情款款；第二乐段在第一乐段的基础上，

音区逐渐升高,将歌曲进一步推向高潮,深情地歌颂了莘莘学子对老师的无比崇敬、无限思念和美好祝愿。

演唱提示: 1. 气息要控制适当,尤其在休止符的演唱上要注意做到声断气不断。
2. 注意歌唱力度的变化,感情的表达要细腻、内在。
3. 注意声部间的均衡和变化音的准确。
4. 和声层次性和整体性应表现得清晰、明朗。

9. 铃 兰

《素描三首》之二

胡小石词
戴于吾曲

歌曲简析：《铃兰》是一首经典的合唱曲目。最初是为了少年儿童而作，要求纯净的童声，现在经常表现为女声合唱。通过丰富的联想和生动的比喻，表达了人们对美丽的大森林的向往和热爱。

演唱提示：这首作品曲调柔美温馨，反复出现的主题音调、和谐的三声部和声以及明朗清澈的伴奏音型，描绘出一个令人遐想的境界。所以在音量上要有所控制，音色清新透亮，吐字应清晰而柔和。

10. 水乡渔娘

(女声小合唱)

华 也词
珊 卡曲

1=G 2/4

喜悦、活泼地

声乐 (二)

144

```
| 5 6 5 2 5 6 5 2 | 5 6 5 2 5 6 5 2 | i i. | i 6.5 | 5 - 5 - | X 0 ||
   浪浪柳柳柳柳浪浪  浪浪柳柳柳柳浪浪  柳哟      衣个哟    哟!

| 5 6 5 2 5 6 5 2 | 5 6 5 2 5 6 5 2 | 5 5. | 5 6.5 | 5 - 5 - | X 0 ||
   浪浪柳柳柳柳浪浪  浪浪柳柳柳柳浪浪  柳哟      衣个哟    哟!

| 5 6 5 2 5 6 5 2 | 5 6 5 2 5 6 5 2 | 3 3. | 3 6.5 | 2 - 2 - | X 0 ||
```

歌曲简析："跳上船头像飞燕，竹篙一点船离岸"，这首反映江南水乡渔娘勤劳朴实、勇敢泼辣的女声合唱亲切、动人，具有强烈的画面感。采自湖州一带的民歌的衬词活泼而俏皮，爽朗而轻盈，恰到好处地体现了歌词的地域特色以及浓郁的江南风格。

演唱提示：演唱风格轻快。要注意吐字清晰，切不可因歌词密集而含糊不清。衬词"浪浪衣个柳，柳柳衣个浪"宜轻松自然，"♯"记的处理要求圆润、亲切、温柔，滑音要可爱、传神。

11. 邮递马车

[日] 邱灯志夫词
[日] 古关裕而曲
吕道义改编合唱

1=♭A 2/4

轻快地

```
| 5  5 | 3. 1 | 2 1 7 1 | 6 - | 4 4 | 7. 6 | 5 - |
  1.从那  南边  山 坡 上,       远远  传来  了
  2.在那  盛开  柠檬花的乡 间  道 路  上,

| 5  5 | 1. 1 5 | ♯5 | 6 - | 4 4 | 4. 4 | 5 - |

| 5 - | 5 5 | 3. 1 | 1 7 1 2 3 | 4 - | 6. 6 | 7 1 7 6 7 |
        邮递  马 车  阵阵声    响,      阵阵 声
        邮递  马 车  奔驰来    牧场,    奔驰 来  牧

| 5 - | 5 5 | 1. 5 | 7 ♭7 | 6 - | 4 4 | 4. 4 | 5 4 |

| i - | i 5 | 3 - | 3 - | 3 - | 3ˇ 6 | 4 - |
  响。      啊                        啊  啊
  场。      啊                        啊  啊

| 3 - | 3 0 | 5 5 6 6 | 5 4 3 2 | 3. | 1 6 | - | 7 7 ♯6 7 6 |
                马车  将要  带来  快乐的信   息,       马蹄声儿
                马车  将把  愉快的  消    息,        带 到
```

145

声 乐 (二)

$$2 - | 3 - | \overset{\cdot}{3} \overset{\cdot}{2} \overset{\cdot}{3} \overset{\cdot}{4} | 5 - | \overset{\cdot}{3} \, 5 | 4 \, 3 | 2 \, 4 |$$
啊　　　啦啦啦 我　们　　聚 精 会 神
啊　　　啦啦啦 广 阔 的　　牧 场　正 是

$$7 \, \overset{\cdot}{1} \, \overset{\cdot}{2} \, 4 | 3. \, \overset{\cdot}{2} | 1 - | 3 - | \overset{\cdot}{1} \, 3 | 2 \, \overset{\cdot}{1} \, 7 | 6 \, 4 |$$
多 么 清 脆 嘹　　　亮。
我 们 的 心　坎 上。

$$3. \, \overset{\cdot}{1} | 7 \, \overset{\cdot}{1} | \overset{\cdot}{2} - | \overset{\cdot}{2} \, 0 \, 5 | 3 \, 0 \, 0 \, 6 | 5 \, 0 \, 0 \, \overset{\cdot}{1} | 5 \, 0 \, 0 \, 3 |$$
侧 耳 倾　听，　　听 吧　听 吧　听 吧　听
中 午 时　光，　　看 吧　看 吧　看 吧　看

$$6. \, 6 | \overset{\cdot}{2} \, \overset{\cdot}{1} | 7 - | 7 \, 0 | 0 \, 5 \, 3 \, 0 | 0 \, 6 \, 5 \, 0 | 0 \, \overset{\cdot}{1} \, 5 \, 0 |$$

$$\overset{\cdot}{2} - | 5. \, 5 | \overset{\cdot}{1} \, \overset{\cdot}{2} | \overset{\cdot}{3} - | \overset{\cdot}{3} - | \overset{\cdot}{4} - | \overset{\cdot}{3}. \, \overset{\cdot}{2} |$$
吧，　越 来 越 近 了，　　　邮　　递
吧，　渐 渐 走 近 了，　　　邮　　递

$$0 \, 3 \, 2 \, 0 | 3. \, 3 | 6 \, 7 | \overset{\cdot}{1} - | \overset{\cdot}{1} - | 6 - | 7 \, 6 \, 7 |$$
听 吧
听 吧

$$5. \, 3 | \overset{\cdot}{1} - | \overset{\cdot}{2} \, \overset{\cdot}{2} \, \overset{\cdot}{3} | 5 \, 6 \, 7 | \overset{\cdot}{1} - | \overset{\cdot}{1} \, 0 \, 0 : | \overset{\cdot}{1} - |$$
马　车　向 往 的 马　　车。　　　　车。
马　车　心 爱 的 马

$$\overset{\cdot}{1}. \, 5 | 5 - | 6 \, 6 \, 6 | 7 \, \overset{\cdot}{1} \, \overset{\cdot}{2} | \overset{\cdot}{1} - | \overset{\cdot}{1} \, 0 \, 0 : | \overset{\cdot}{1} - |$$

$$\overset{\cdot}{1} \, \overset{\cdot}{2} \, \overset{\cdot}{3} \, \overset{\cdot}{4} | \overset{\cdot}{5}. \, \overset{\cdot}{3} | \overset{\cdot}{5}. \, \overset{\cdot}{3} | \overset{\cdot}{5} \, \overset{\cdot}{5} \, \overset{\cdot}{3} \, \overset{\cdot}{5} \, \overset{\cdot}{3} | \overset{\cdot}{4} \, \overset{\cdot}{3} \, \overset{\cdot}{2} \, \overset{\cdot}{6} | \overset{\cdot}{4}. \, \overset{\cdot}{2} | \overset{\cdot}{4}. \, \overset{\cdot}{2} |$$
啦啦啦啦　啦 啦　啦 啦　啦啦啦啦啦　啦啦啦啦　啦 啦　啦 啦

$$\overset{\cdot}{1} \, 7 \, \overset{\cdot}{1} \, \overset{\cdot}{2} | \overset{\cdot}{3}. \, \overset{\cdot}{1} | \overset{\cdot}{3}. \, \overset{\cdot}{1} | \overset{\cdot}{3} \, \overset{\cdot}{3} \, \overset{\cdot}{1} \, \overset{\cdot}{3} \, \overset{\cdot}{1} | \overset{\cdot}{2} \, \overset{\cdot}{1} \, 7 \, 6 | \overset{\cdot}{2}. \, 6 | \overset{\cdot}{2}. \, 6 |$$

```
|4 4̇3 2̇4|3̇ 2̇ 1̇ 0|5 1̇|3̇. 1̇|7 1̇ 2̇ 3̇|4̇ -|6 7 6 #5 6|
 啦 啦啦 啦啦 啦啦啦  啦  啦  啦   啦 啦啦啦啦          啦啦啦 啦啦

|2 2̇1̇ 7 2̇|1̇ 7 1 0|3 5|1̇. 5|7 ♭7|6̂ -|6 7 6 #5 6|
 啦 啦啦 啦啦 啦啦啦  啦 啦  啦. 啦  啦 啦  啦         啦啦啦 啦啦

|7 2̇ 1̇ 7|1̇ -|1̇ -|6 7 6 #5 6|7 2̇ 1̇ 7|1̇ -|
 啦啦啦啦啦          啦啦啦 啦啦 啦啦啦啦啦

|7 2̇ 1̇ 7|1̇ -|1̇ -|6 7 6 #5 6|5 #4|5 -|

        mf                                              ppp
|1̇ -|6 7 6 #5 6|7 2̇ 1̇ 7|1̇ -|1̇ -|1̇ -|1̇ 0 0‖
      啦啦啦 啦啦 啦啦啦啦 啦。

|5 -|6 7 6 #5 6|5 4|3 -|3 -|3 -|3 0 0‖
```

歌曲简析：此曲曲调优美流畅，节奏轻快活泼，主旋律在一、二声部间穿行，词曲表达了人们随着邮递马车的到来而逐渐快乐起来的心情。

演唱提示：演唱时情绪要饱满，注意声部间的配合，特别是卡农部分应体现出人们随着邮递马车的到来越来越紧张、激动的情绪。

12. 致 音 乐

（三部合唱）

[奥]肖贝尔词
[奥]舒伯特曲
邓映易译配

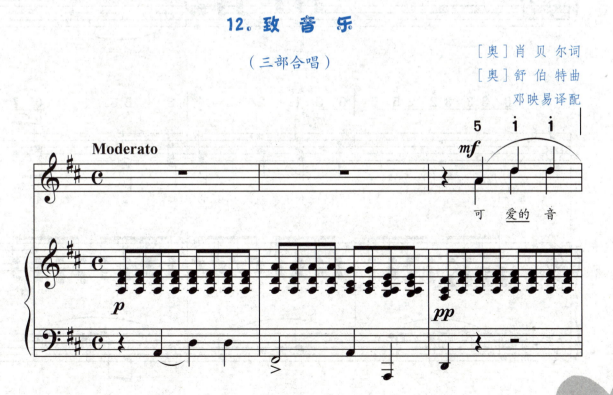

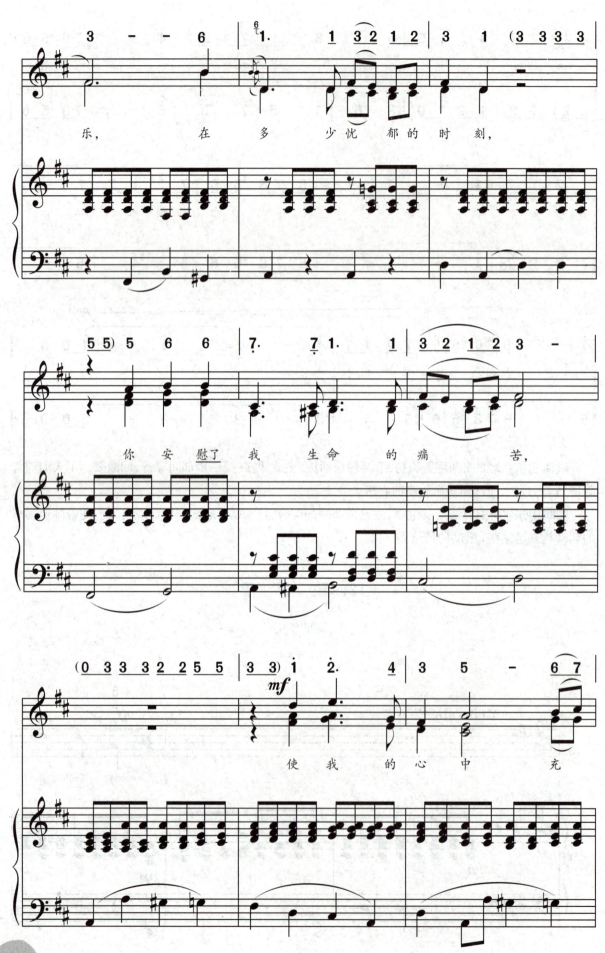

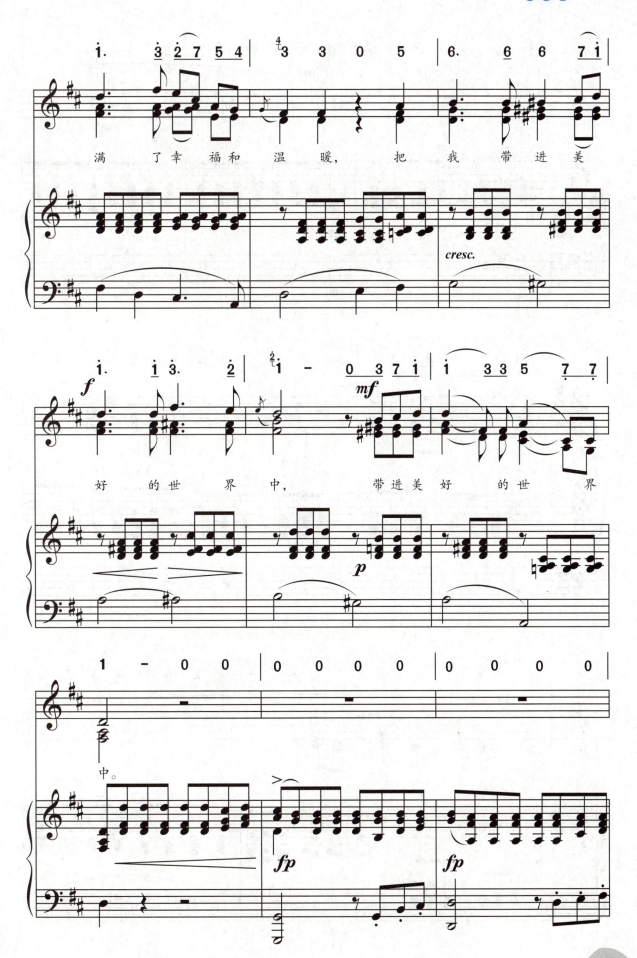

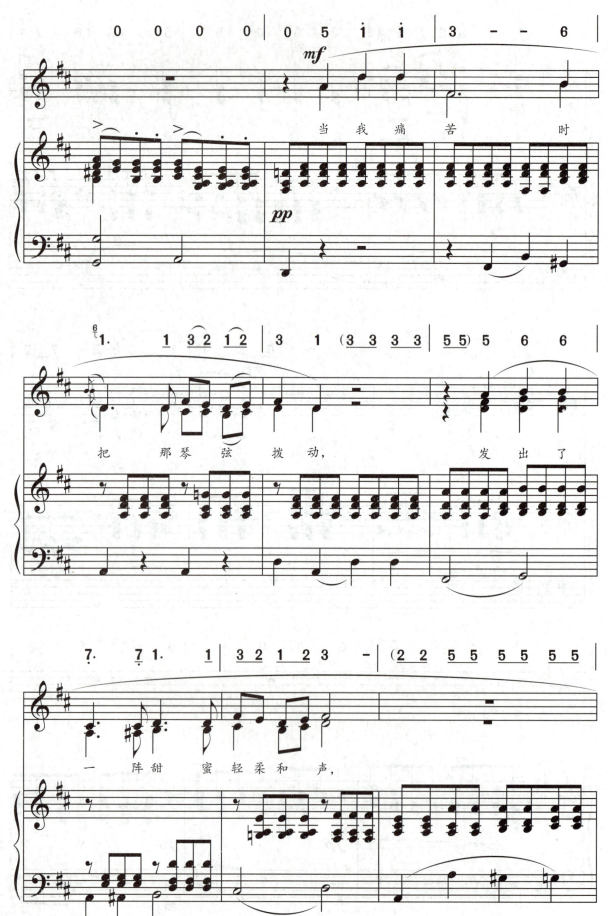

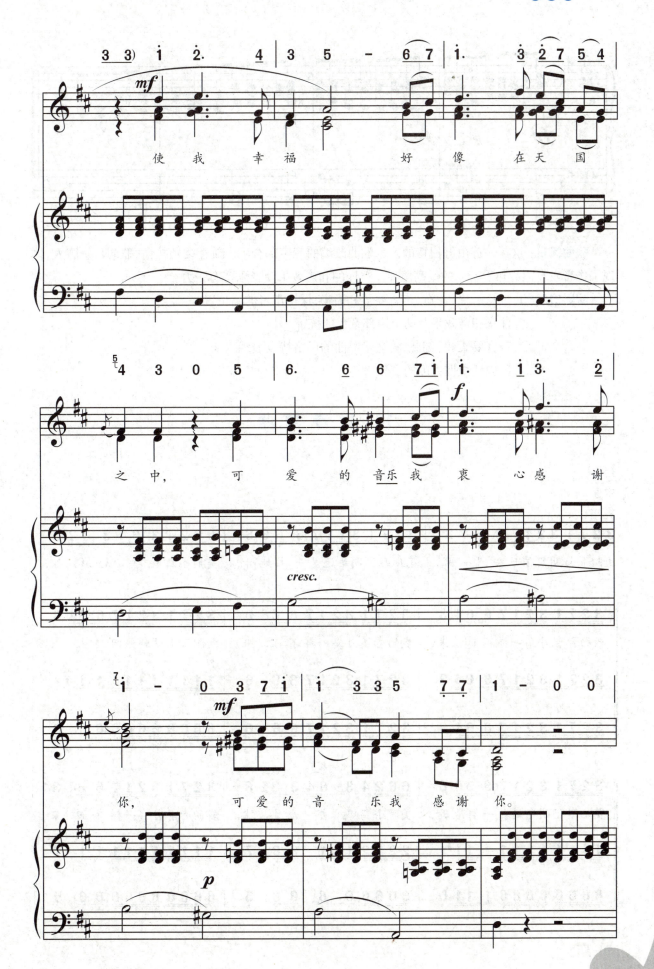

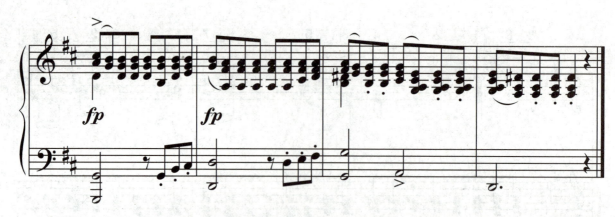

歌曲简析： 这是一首由舒伯特的艺术歌曲改编的三声部合唱。旋律委婉抒情，歌词真挚感人，体现了作者发自内心热爱音乐的崇高境界。严谨的和声效果使音乐富有张力。

演唱提示： 1. 气息平稳、深沉，声音要柔和通畅，保持声音的高位置。

2. 注意和声效果及两个声部音色的统一。

3. 声音要柔和、细腻，将艺术歌曲的风格特点表现出来。

4. 准确地把握力度的变化。

13. 青春舞曲

维吾尔族民歌
王 洛 宾记谱
高奉仁编合唱

1=♭E 4/4

中速

齐唱

3 2 7 1 3 2 1 7 6 6 4 3 | 3 2 7 1 3 2 1 7 6 6 6 6 | 6 6 2 4 3 6 4 3 3 2 3 |

太阳下山明朝依旧爬上 来， 花儿谢了明年还是一样地开， 美丽小鸟飞去 无影 踪，

3 2 7 1 3 2 1 7 6 6 4 3 | 3 2 7 1 3 2 1 7 6 6 6 6 | 3 2 7 1 3 2 1 7 6 6 4 3 |

我的青春小鸟一样不回 来， 我的青春小鸟一样不回 来。 太阳下山明朝依旧爬上 来，

3 2 7 1 3 2 1 7 6 6 4 3 | 3 2 7 1 3 2 1 7 6 6 6 6 | 1 1 1 1 1 1 1 1 1 1 1 7 |

3 2 7 1 3 2 1 7 6 6 4 3 | 3 2 7 1 3 2 1 7 6 6 6 6 | 6 6 6 6 6 6 6 6 6 6 6 6 |

3 2 7 1 3 2 1 7 6 6 6 6 | 6 6 2 4 3 6 4 3 3 2 3 | 3 2 7 1 3 2 1 7 6 6 4 3 |

花儿谢了明年还是一样地开， 美丽小鸟飞 去 无影 踪， 我的青春小鸟一样不回 来，

1 1 1 1 1 1 1 1 1 1 ♯1 | 2 2 2 2 1 1 3 6 7 | 1 1 1 1 1 1 1 1 1 1 7 |

6 6 6 6 6 6 6 6 1 1 5 | 6 6 6 6 6 6 6 5 | 6 6 6 6 6 6 6 6 6 5 |

第六章 歌曲

(乐谱)

我的青春小鸟一样不 回 不回来。 不 回 来。

不回来。

不回来。

歌曲简析： 这是一首由维吾尔族民歌改编的三部合唱，曲调欢快明亮，节奏紧凑连贯，歌曲朴实生动，具有典型的民族特色，反映了维吾尔族人民对生活的美好追求和乐观向上的精神面貌。全曲为一段体，有一次转调，使音乐在统一中有对比。

演唱提示： 1. 注意喉咙的打开，歌唱的状态要稳定，气息要有支撑和流动感。
2. 换气要快、深，并且干净。
3. 吐字要清晰、准确。
4. 在演唱和声时要注意互相协调、节奏对应准确。
5. 注意声音力度的对比和主旋律的流畅性。

14. 玫瑰，红红的玫瑰

陈镒康词
侯小声曲

1=G 4/4

♩=144 Disco 节奏

(乐谱)

1. 玫瑰，玫瑰，红红的玫瑰， 玫瑰，玫瑰，红
2. 玫瑰，玫瑰，香香的玫瑰， 玫瑰，玫瑰，香

红的玫瑰， 我们 就是 玫 瑰， 我们 就是 玫瑰， 就 是 玫
香的玫瑰，

第六章 歌曲

歌曲简析： 这首二声部歌曲旋律欢快活泼，歌词生动，节奏具有时代感。歌曲用玫瑰来代表孩子们天真的笑脸和纯洁的心，表达了对老师的深切赞美之情。

演唱提示： 歌曲中齐唱部分采用了滑音和休止符，要求音断气不断，情感表达连贯。注意控制好滑音的演唱。合唱部分的切分音要唱足时值，字头节奏稳定，注意二声部音的整齐与统一。

歌曲简析：歌曲真切地反映了师生之情，表达了学生对老师的赞美。歌曲旋律舒展流畅，线条委婉，感情细腻。

演唱提示：要饱含深情地演唱，倾诉出学生对教师工作的尊重，多用连音唱法，使声音连贯自如，乐句之间要有一定的强弱变化，抑扬顿挫适中，速度稍慢。两个声部要均衡、统一。

16. 同一首歌

陈 哲、胡迎节词
孟 卫 东曲
李 翔 富编合唱

声乐（二）

第六章 歌曲

[乐谱部分省略]

歌曲简析： 这是一首经典的流行歌曲。歌曲分为两个乐段，第一乐段是音乐的陈述部分，音乐平稳、流畅，娓娓道来；第二乐段是歌曲的高潮部分，旋律起伏较大，具有很强的音乐推动力，抒发了人们对美好明天的渴望和对人间充满真爱的憧憬。

演唱提示： 1. 气息平稳，喉咙自然打开，保持声音的高位置。

2. 合唱部分要注意声部间的和谐，音量的均衡，音色的统一。

3. 演唱时主旋律要清晰、流畅，副旋律要起到很好的烘托和引擎作用。

17. 茉 莉 花

（童声三部合唱）

王海天编曲

1=E 4/4

中速 亲切地

[乐谱部分省略]

好一朵美丽的茉莉花， 好一朵美丽的茉莉花，

歌曲简析： 这首创编的女声三部合唱，旋律优美抒情，音乐变化丰富，很好地诠释了这首民歌的特点。曲式为再现的三段体 A+B+A：第一乐段突出主旋律，副旋律起到了很好的支撑作用；第二乐段是主旋律的变奏，采用轮唱的形式，使音乐的表现具有很好的连续性；第三乐段是第一段的重复，但和声层次更为丰富，音乐表现更富有张力。

演唱提示： 1. 气息平稳、流畅，保持声音干净明亮。
2. 注意声音强度的控制，保持音色统一。
3. 调整好每一乐段的速度变化和力度变化。
4. 注意情绪的变化，力求准确地刻画音乐形象。

18. 美丽的村庄

意大利民歌
尚家骧译配

声乐（二）

啦啦啦啦 啦啦 啦啦啦啦 啦啦 啦啦啦啦 啦啦 啦。啊，我那 美丽的 村庄，
啦 啦 啦 啦啦

你真像 一位 女皇， 笼罩着
美丽的村 庄， 啊， 一位 女 皇。

阳光，山谷里面鲜花怒放，彩色缤纷灿烂又辉煌。

你仿佛正在 歌唱， 和平的
灿烂又辉 煌。 你仿佛 就在 歌 唱，

歌声在飞扬。 好像是 诉说，谁要追求
和平的 歌声飞 扬。

歌曲简析： 这是一首节奏明快、富有朝气的意大利民歌，表达了作者对家乡的无限热爱。

演唱提示： 演唱时要求用轻快明亮的声音来表现音乐富有朝气、欢快的特点，和声应协调统一。

第六章 歌曲

```
1 1 2 1 6 7  1 1  2 2. | 3 - - 0 | 1 1 1 1  7 1 7 6  0 |
道 鱼  儿 喜 欢 清 清 的 水  波。              diu diu  diu diu  diu diu diu diu,

1 1 2 1 6 7  1 1  7 6. | 7 - - 0 | 6 6 6 6  7 1 7 6  0 |

6 0  0 0 | 0 7 7 6 7 3 0 | 0 0 0 0 |
la,                 la la la la la
```

```
1 1 1 1  7 1 7 6  0 | 0 3 0 2 0 1 0 7 | 6 0 (3 6 0) :‖
diu diu  diu diu  diu diu diu diu    diu diu diu diu diu。

6 6 6 6  7 1 7 6  0 | 1 0 7 0 3 0 #5 0 | 6 0 0 0 0 :‖
                                                    diu diu diu diu diu
```

[1.]

[2.]
```
0 3 0 2 0 1 0 7 | 6 0 (3 6) 0. 2 ‖: 6 6 6 6 6 6 6 6 5 6 5 6 0. 2 |
diu  diu  diu  diu  diu               让 我 们 把 绿 树 栽 得 很 多 很 多, 让

1 0 7 0 3 0 #5 0 | 6 0 0 0 0. 6 ‖: 4 4 4 4 4 4 4 4 3 4 3 2 0. 6 |
diu  diu  diu  diu  diu。
```

```
6 6 6 6 6 6 6 6 5 6 5 6 0 | 7. #5 3 - | 7 7 7 7 #5 3 - |
我 们 把 花 儿 栽 得 很 多 很 多, 啊! 装 扮    蓝 色 的  地 球,

4 4 4 4 4 4 4 4 3 4 3 2 0 | 5. 2 3 1 7 6 | 4 4 4 4 3 3 1 1. |
                              啊!       装 扮 那 蓝 色 的  地 球, 地 球,
```

[3.] [4.]
```
6 7 1 7 1 2 0 1 2 3. 3 | 6. 2 3 2 0. 2 :‖ 6. 3 6 0 | 7 - - - |
让 它 转 出 小 伙 伴 的 欢  乐,  让 欢 乐。      啊!

6 7 1 7 1 2 0 1 7 1. 2 | 3. 2 3 2 0. 2 :‖ 3. 1 3 0 | #5 - - - |

0 0 0 0 | 0 0  0 0 :‖ 0 0  0 0 | #5 6 7 5 6 7 5 6 7 5 6 7 |
                                              lalala lalala lalala lalala
```

[乐谱略]
la la la la la la la la la la la la la la la la la

歌曲简析：此曲是一首欢快活泼的儿童歌曲。它以生动的歌词、轻快的节奏、流畅的旋律为我们展现了一幅美好的画面。表达了孩子们纯真的感情和对地球妈妈的热爱之情。通过歌曲演唱增强环保意识，增强学生们保护环境的责任感和使命感。全曲共分三段。A段旋律欢快活泼，表现了人们热爱地球、热爱大自然、热爱家园的情感。B段旋律抒情优美，表现了美丽的地球和迷人的风景。C段是A段的再现，以更欢快的旋律表现了人们热爱地球、保护地球的决心。

演唱提示：1. 掌握好歌曲中的多种节奏型，如切分、后附点、后半拍起、前八后十六、前十六后八等。

2. 声音饱满有弹性。

3. 注意声音要灵活，吐字要清晰。

20. 我爱你中国

1=G 4/4

汪　峰词曲

♩=64

[乐谱略]

我感到疼痛，就想让你抱紧我，就像你一直做的那样 触摸我的灵魂，每当我迷惑的时候，你都给我一种温暖，就像
wu wu wu wu wu wu wu wu wu wu wu

某个人的手臂 紧紧搂着我的 肩膀，

wu　　　wu　　　wu　　　　　有时

wu　　　wu　　　wu　　　wu

我会孤独无助,就像 山坡上 滚落的 石子,但是 只要想起 你的名字 我总会重拾

wu　　　　　wu　　　wu　　　wu

信 心， 有时 我会失去方 向，就像 天 上离群的 燕子，可是

wu　　　wu　　　wu　　　wu　　我爱你 中国， 心爱的

只要想到 你的存在 就不会再感到 恐惧， 我爱你中国， 心爱的

母亲， 我为你 流泪， 也为你自 豪， 我爱你

母亲， 我为你 流泪， 也为你自 豪， 我爱你

中国， 亲爱的母亲， 我为你 流泪， 也为你

中国， 亲爱的母亲， 我为你 流泪， 也为你

声乐（二）

5 65 5̲ - 0	0 0 0 0	0 5̲ 3̲2̲ 3̲2̲3̲
自豪。		啊

1̲2̲1̲ 1 - 0 1̲1̲2̲	2̲3̲3̲2̲ 3̲5̲5̲5̲ 5̲2̲2̲2̲ 2̲3̲2̲	21. 0 0 0̲1̲5̲
自豪。有一天 这首歌会 变老就像 老幺树上 的枝 芽，		可我

1 - 0 0	0 0 0 1̲2̲3̲	3.3̲ 3̲3̲3̲3̲5̲5̲ 3̲5̲
	有些 人,会慢慢消 失 有些	

6̲1̲1̲1̲ 1̲1̲6̲ 0̲6̲6̲ 2̲3̲1̲	1̲2̲3̲ 2 0 5̲6̲1̲	1.1̲ 1̲1̲7̲ 5̲5̲5̲3̲ 3̲5̲
还会一遍 遍歌唱 它如同我的 生命, 有些 人会慢慢消 失会慢慢消失,		

6̲5̲5̲ 5̲5̲5̲5̲ 5̲3̲.0̲1̲5̲	6̲1̲1̲1̲ 1̲1̲6̲5̲ 5̲3̲2̲ 2̲1̲6̲	1̲2̲1̲ 1 0.5̲ 3.1̲
情感会渐渐破 碎, 可你 却总在我 心中就像 无与 伦比的 太 阳。我爱你		

1̲1̲1̲ 1̲1̲1̲ 1̲1̲.0̲	1 - 1.1̲ 1̲2̲	0̲1̲ 1̲1̲1̲ 0.5̲ 5.3̲
痛感会慢慢破 碎, ba ba ba ba ba ba ba ba ba 我爱你		

6.5̲ 5̲ 0 3̲1̲6̲	6̲3̲6̲ 6 0 3̲2̲1̲	7.1̲ 1 0 4̲4̲5̲
中 国, 心爱的 母亲, 我为你 流泪, 也为你		

2.1̲ 1 0 5̲3̲2̲	2̲6̲1̲ 1 0 5̲4̲3̲	3.4̲ 4 0 6̲6̲1̲
中 国, 心爱的 母亲, 我为你 流泪, 也为你		

5 6̲5̲ 5̲ 0.5̲ 3.1̲	6.5̲ 5̲ 0 2̲3̲1̲	6̲3̲6̲ 6 0 3̲2̲1̲
自豪, 我爱你中 国, 亲爱的 母亲, 我为你		

2̲3̲2̲ 2 0.5̲ 5.3̲	2.1̲ 1 0 5̲6̲5̲	3̲6̲1̲ 1 0 5̲4̲3̲
自豪, 我爱你中 国, 亲爱的 母亲, 我为你		

7.1̲ 1 0 2̲2̲3̲	5 6̲5̲ 5̲ - 0	0̲6̲6̲ 6̲6̲6̲7̲ 1̲1̲ 1̲1̲1̲2̲
流泪, 也为你 自豪。 希望 你把我记住, 你流浪		

3.4̲ 4 0 5̲5̲6̲	1̲2̲1̲ 1 - 0	6̲6̲ 6̲ 6̲ 6̲6̲ 6̲ 6̲
流泪, 也为你自 豪。 du du du du du du du du		

第六章 歌曲

歌曲简析： 由汪峰作词，作曲并演唱，收录于汪峰2005年专辑《怒放的生命》中，该专辑2006年获中国第六届百事音乐风云榜颁奖盛典内地最佳专辑提名等奖项。专辑以都市生活为创作背景，具有开放和自由的心态，希望能"真正进入到让生命怒放的，非常快乐的境界"，表达了汪峰对生命的深刻理解以及对摇滚的更深诠释，告诉我们摇滚不仅可以叛逆，不羁，也可以成熟，动听。《我爱你中国》体现了一个中国人对祖国的爱，对民族的爱，对祖国强大的自豪感，表达了复兴祖国伟大事业的雄心壮志。

演唱提示： 歌曲具有摇滚音乐特点，节奏具有时代气息，演唱时注意声音位置与气息的保持，注意唱准歌曲中三连音，十六分音符和连音符，演唱衬词时注意嘴唇与舌尖的爆破，清脆又不失灵巧，歌曲前半部分用轻柔，深情的声音演唱，后半部分"我爱你中国"用中强的力度演唱，表达出对祖国无限热爱和强烈民族自豪感，既深情又豪迈。演唱时注意二声部的和谐，统一，旋律主次分明。

图书在版编目(CIP)数据

声乐.二/杨丽华,夏艳萍主编.—3版.—上海:复旦大学出版社,2020.7(2025.7重印)
ISBN 978-7-309-15059-9

Ⅰ.①声… Ⅱ.①杨…②夏… Ⅲ.①声乐-幼儿师范学校-教材 Ⅳ.①J616

中国版本图书馆 CIP 数据核字(2020)第 089173 号

声乐(二)(第三版)
杨丽华 夏艳萍 主编
责任编辑/高丽那

复旦大学出版社有限公司出版发行
上海市国权路 579 号 邮编:200433
网址:fupnet@fudanpress.com http://www.fudanpress.com
门市零售:86-21-65102580 团体订购:86-21-65104505
出版部电话:86-21-65642845
浙江临安曙光印务有限公司

开本 890 毫米×1240 毫米 1/16 印张 11.5 字数 302 千字
2025 年 7 月第 3 版第 7 次印刷

ISBN 978-7-309-15059-9/J·425
定价:35.00 元

如有印装质量问题,请向复旦大学出版社有限公司出版部调换。
版权所有 侵权必究